颜真卿多宝塔碑

单字放大本全彩版

墨点字帖 编写

长江出版传媒 湖北美术出版社

图书在版编目（CIP）数据

颜真卿多宝塔碑 ／ 墨点字帖编写．
—武汉：湖北美术出版社，2017.4
（单字放大本：全彩版）
ISBN 978-7-5394-9018-2

Ⅰ．①颜…
Ⅱ．①墨…
Ⅲ．①楷书—碑帖—中国—唐代
Ⅳ．① J292.24
中国版本图书馆 CIP 数据核字（2017）第 006447 号

责任编辑：熊　　晶
技术编辑：范　　晶

策划编辑：▨ 墨点字帖
封面设计：▨ 墨点字帖

颜真卿多宝塔碑　　　　　　© 墨点字帖　编写

出版发行：长江出版传媒　湖北美术出版社
地　　址：武汉市洪山区雄楚大道 268 号 B 座
邮　　编：430070
电　　话：（027）87391256　　87679564
网　　址：http://www.hbapress.com.cn
E - mail：hbapress@vip.sina.com
印　　刷：武汉精一佳印刷有限公司
开　　本：787mm×1092mm　　1/8
印　　张：10.5
版　　次：2017 年 4 月第 1 版　　2017 年 4 月第 1 次印刷
定　　价：36.00 元

前　言

中国书法是汉字的书写艺术，也是一门非常强调技法训练的传统艺术，需要正确的指导和持之以恒的练习。临习经典法帖，既是学习书法的捷径，也是深入传统的不二法门。

我们编写的此套《单字放大本》，旨在帮助书法爱好者规范、便捷地学习经典碑帖。本套图书从经典碑帖中精选有代表性的原字加以放大，展示细节，使读者可以充分揣摩和领会碑帖中的笔意和使转。书中首先对基本笔法加以图解，随后将例字按结构规律分类排列。通过对本书的学习，可让学书者由浅入深，渐入佳境。同时书后还附有精心选编的常用例字和集字作品，可为读者由单字临习到作品创作架起一座坚实的桥梁。

本册从唐楷《颜真卿多宝塔碑》中选字放大。

颜真卿（709-785），字清臣，京兆万年（今陕西西安）人，祖籍琅琊临沂（今山东临沂），唐代政治家、杰出的书法家，世称"颜鲁公"。

《多宝塔碑》，全称《大唐西京千福寺多宝佛塔感应碑文》，记载了楚金禅师因诵《法华经》而生感应，由此主持修建千福寺多宝塔的经过。碑立于唐天宝十一年（752），岑勋撰文，徐浩隶书题额，颜真卿书丹。原碑高285厘米，宽102厘米，全碑共计34行，满行66字，现藏于西安碑林。

《多宝塔碑》为颜真卿44岁时所作。其用笔以中锋为主，横细竖粗，撇轻捺重；点画圆整，静中有动，秀媚多姿；结体则严谨宽博，内紧外松。后世学颜体者多从此碑上手，入其堂奥。

目　　录

一、《颜真卿多宝塔碑》基本笔法详解………… 1

二、主笔法

 1. 横为主笔 ………………………… 8

 2. 竖为主笔 ………………………… 11

 3. 撇为主笔 ………………………… 13

 4. 捺为主笔 ………………………… 14

 5. 钩为主笔 ………………………… 16

三、偏旁部首

 1. 左偏旁：亻 ………………………… 19

 彳 ………………………… 21

 氵 ………………………… 23

 扌 ………………………… 25

 忄 ………………………… 27

 土 ………………………… 28

 阝 ………………………… 29

 女 ………………………… 30

 王 ………………………… 31

 礻 ………………………… 32

 木 ………………………… 33

 日 ………………………… 34

 纟 ………………………… 35

 言 ………………………… 36

 金 ………………………… 37

 火、石、禾 ………………………… 38

 目、口、犭 ………………………… 39

 山、弓、巾 ………………………… 40

 月、方、爿 ………………………… 41

 立、米、耳 ………………………… 42

 2. 右偏旁：力 ………………………… 43

 刂 ………………………… 44

 頁 ………………………… 45

 卩、阝、口 ………………………… 46

 斤、欠、月 ………………………… 47

 戈、見、隹 ………………………… 48

 3. 字头：廿 ………………………… 49

 人 ………………………… 51

 宀 ………………………… 52

 山 ………………………… 53

 冖、丷、亠 ………………………… 54

 ク、厶、小 ………………………… 55

 罒、口、日 ………………………… 56

 皿、癶、立 ………………………… 57

 禾、竹、羽 ………………………… 58

 西、聿、雨 ………………………… 59

 4. 字底：八 ………………………… 60

 心 ………………………… 61

 灬 ………………………… 62

 貝 ………………………… 63

 口、日、木 ………………………… 64

 王、土、皿 ………………………… 65

 巾、手、耳 ………………………… 66

 5. 框廓：广 ………………………… 67

 辶 ………………………… 68

 走、厂、尸 ………………………… 70

 門、囗 ………………………… 71

四、常用例字 ………………………… 72

五、集字作品 ………………………… 77

一、《颜真卿多宝塔碑》基本笔法详解

　　《颜真卿多宝塔碑》平稳严谨，刚劲秀丽，是唐楷中较规范的作品，也是学习楷书较好的范本之一。我们从基本笔画入手，先介绍其基本笔法及其变化规律，以利于初学者学习。

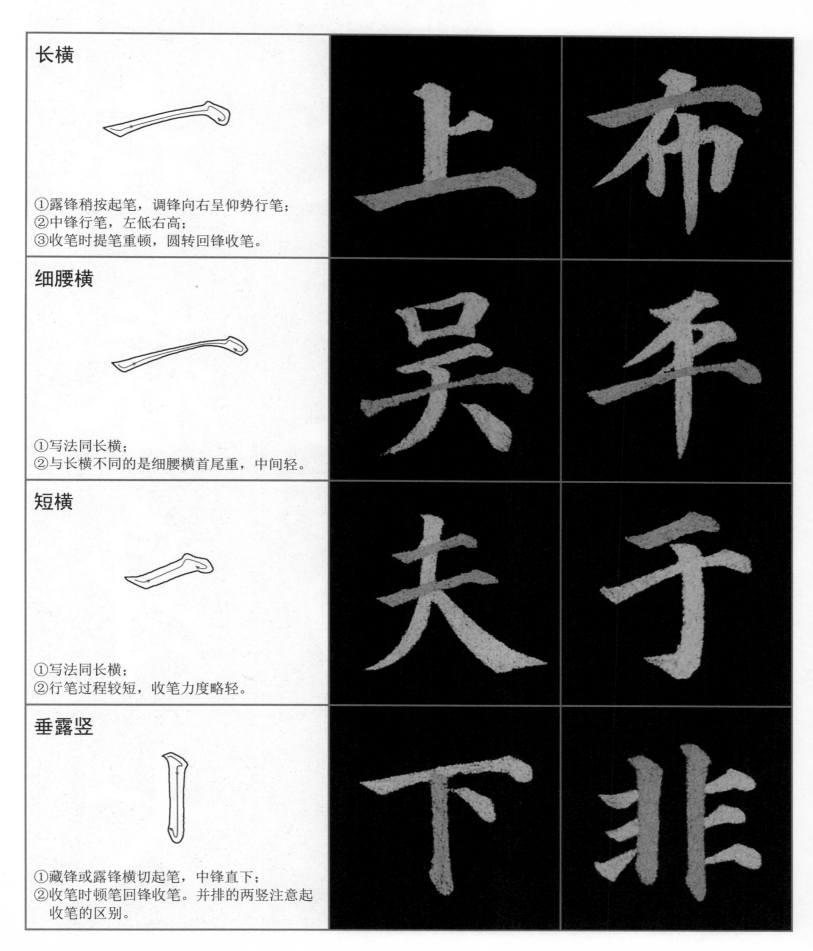

长横

①露锋稍按起笔，调锋向右呈仰势行笔；
②中锋行笔，左低右高；
③收笔时提笔重顿，圆转回锋收笔。

细腰横

①写法同长横；
②与长横不同的是细腰横首尾重，中间轻。

短横

①写法同长横；
②行笔过程较短，收笔力度略轻。

垂露竖

①藏锋或露锋横切起笔，中锋直下；
②收笔时顿笔回锋收笔。并排的两竖注意起收笔的区别。

悬针竖 ①藏锋或露锋起笔，笔力较重，中锋直下，注意行笔过程中的提按变化； ②收笔时逐渐轻提出锋收笔。	中	年
短竖 ①写法同垂露竖； ②行笔过程较短，笔画较粗。	止	在
斜弧撇 ①藏锋或露锋横切起笔，中锋以弧势行笔，渐行渐按； ②逐渐轻提出锋收笔，力送笔端。	文	春
斜直撇 ①写法同斜弧撇； ②弧度略小，趋于平直。	乃	身
竖撇 ①藏锋或露锋起笔，中锋行笔写一竖； ②至中段后逐渐偏左下撇出，出锋收笔。	月	大

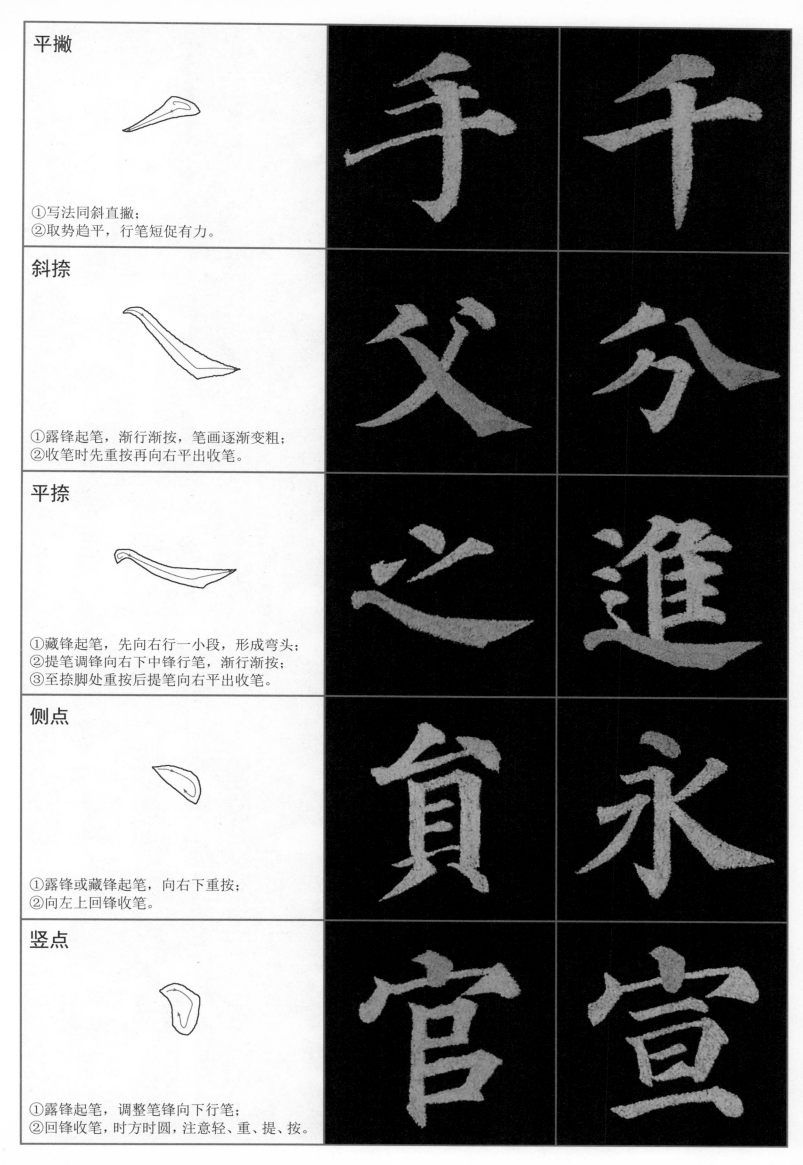

平撇 ①写法同斜直撇； ②取势趋平，行笔短促有力。	乎 平
斜捺 ①露锋起笔，渐行渐按，笔画逐渐变粗； ②收笔时先重按再向右平出收笔。	父 分
平捺 ①藏锋起笔，先向右行一小段，形成弯头； ②提笔调锋向右下中锋行笔，渐行渐按； ③至捺脚处重按后提笔向右平出收笔。	之 進
侧点 ①露锋或藏锋起笔，向右下重按； ②向左上回锋收笔。	貞 永
竖点 ①露锋起笔，调整笔锋向下行笔； ②回锋收笔，时方时圆，注意轻、重、提、按。	官 宣

撇点	半	首
①写法同平撇； ②倾斜角度较大，行笔短而快。		
捺点	不	求
①写法同侧点； ②较侧点细长，行笔过程较慢。		
挑点	忽	沙
①露锋起笔，向右下重按； ②收笔时提笔调锋蓄势，向右上快速出钩收笔。		
挑	比	拐
①写法同挑点； ②行笔过程较长，速度较快。		
横折	品	侣
①先写一横，至转折处提笔向右下重按，再中锋下行写一短竖； ②注意竖画要粗壮，大都向左倾斜。		

4

竖折 ①露锋横切起笔，向下写一短竖； ②提笔另起或顺势写一横画，注意横画略有弧度。	山	涵
撇折 ①先写一斜直撇； ②至转折处顿笔调锋写出下笔，轻回收笔。	去	矣
横折撇 ①横折撇是横和斜弧撇的组合； ②转折处厚重突出，注意按笔。	名	久
横折折撇 ①横折折撇是横折和横折撇的组合； ②注意几个转折处的提按变化。	建	诞
横钩 ①先写一长横，笔力较轻； ②至转折处可以提笔断开，或者顿笔调锋，向左下迅速出锋收笔。	宇	空

竖钩		
①藏锋或露锋起笔，先写竖，注意略微提笔； ②至钩处先往上稍回蓄势，然后向左上方出锋收笔。	事	水
弯钩		
①写法同竖钩； ②行笔时弧度较大，笔力更重。	了	字
竖弯钩		
①藏锋起笔，中锋行笔写一竖，略有弧度； ②至转折处提笔调锋向右中锋行笔； ③至钩处略向左回锋，再向上出钩收笔。	先	元
戈钩		
①藏锋或露锋起笔，向右下取弧势中锋行笔； ②收笔时略向左上回锋，再向正上方出钩收笔。	武	咸
卧钩		
①露锋起笔，向右下取弧势行笔，渐行渐按； ②收笔时略向左回锋，然后向左上出钩收笔。	心	志

横折钩

①写法同横折；
②收笔时向上略回锋，然后出钩收笔。笔画粗壮有力。

横折弯钩

①横折弯钩是横与竖弯钩的组合；
②注意笔画的衔接关系。

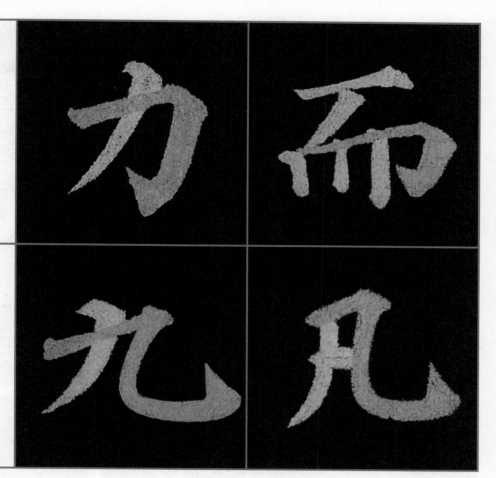

二、主笔法

1. 横为主笔

横为主笔时，多为长横画。早期颜楷多为侧入，故横画多呈左低右高之势。《多宝塔碑》中以横画为主笔的字比较多。临写时要注意三个方面：一是左低右高的倾斜角度不宜太大；二是起笔与收笔较重，两端要略粗，且中段略显弧势；三是把握好与中间笔画的关系，保持左右两边大致平衡。

一

二

七

十

千

上

下

土

五

六

廿

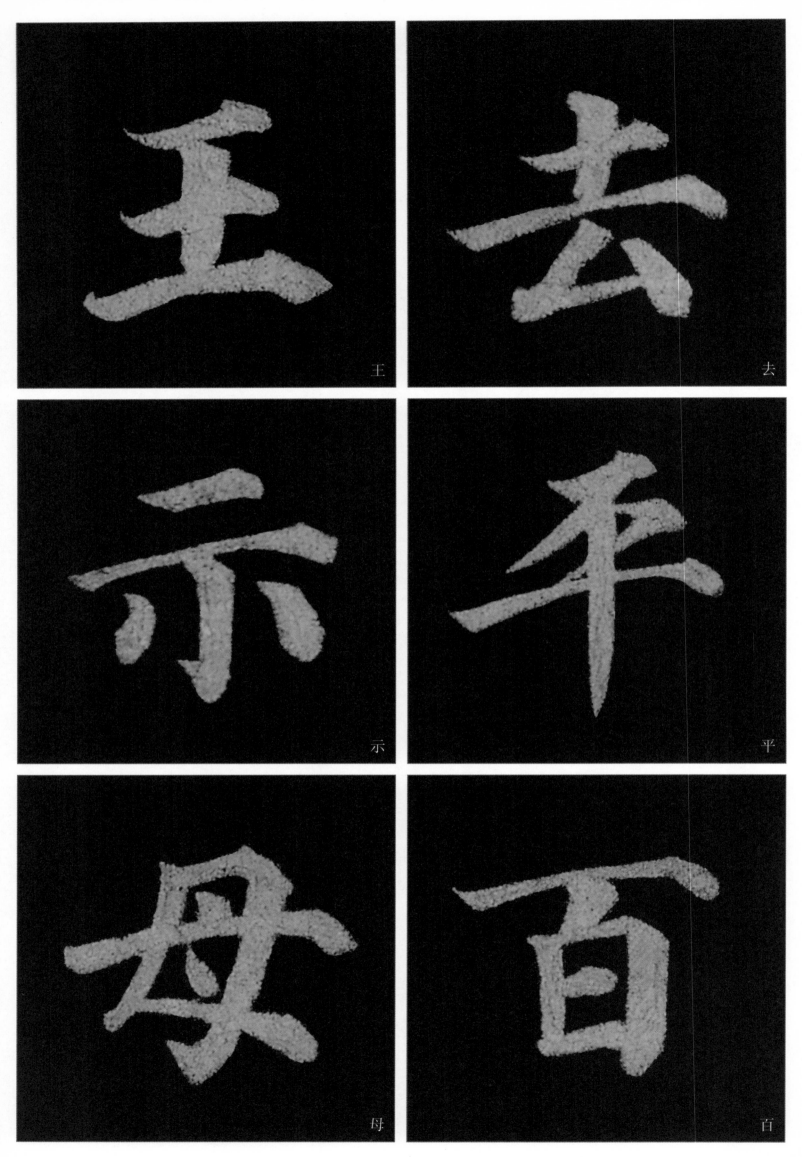

王

去

示

平

母

百

2. 竖为主笔

竖画为主笔的字有两类。一为竖画居字中，笔画要比周围笔画略粗。悬针竖收笔出锋，如"十""中""半""年""聿"等字；垂露竖则收笔稍重，如"不"。二为竖画居字左或两竖并列，多为垂露竖。其取势大多呈相向状，前者如"巨"字，后者如"非"字。

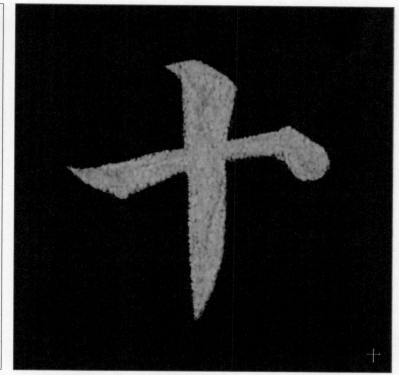

十

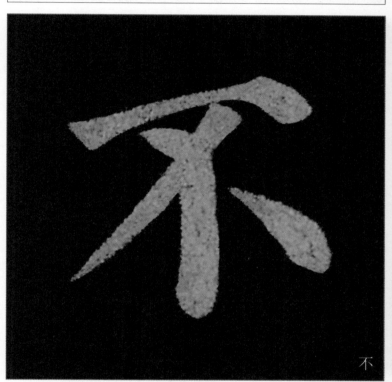

不

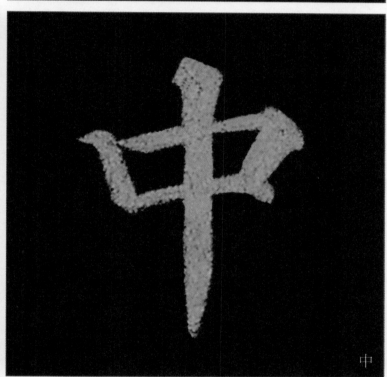

中

井

生

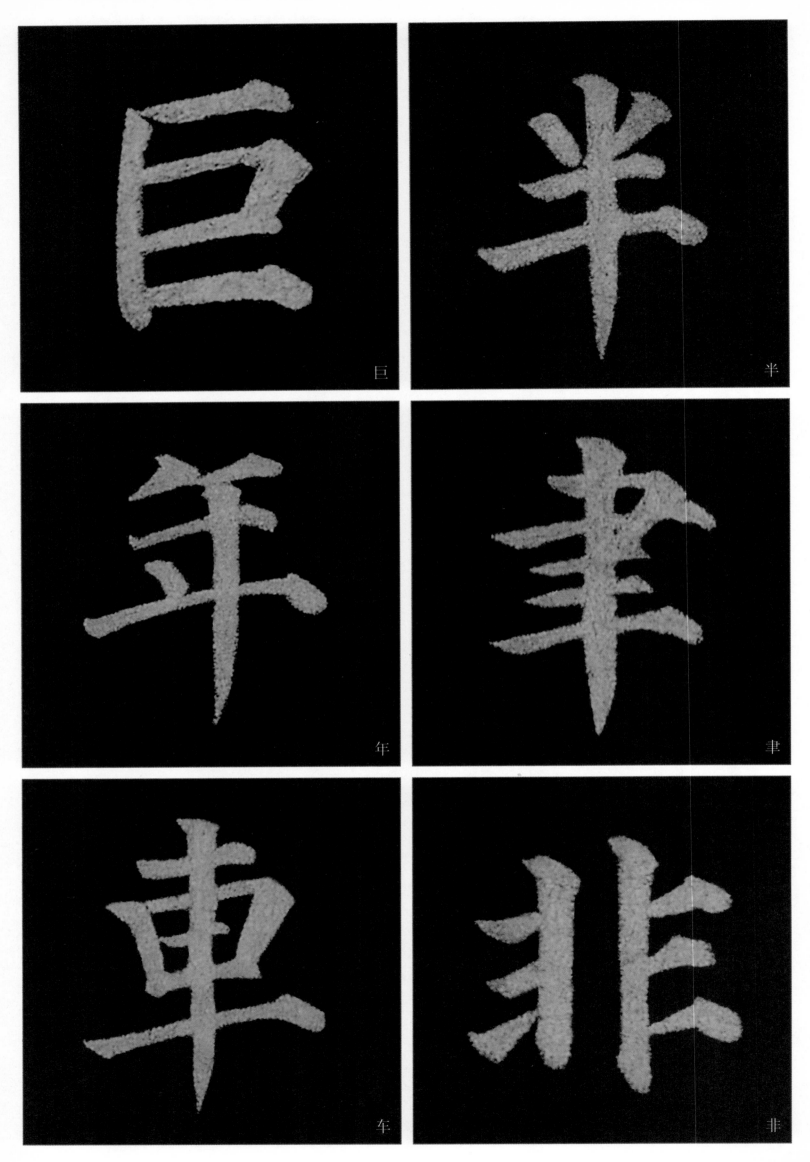

巨

半

年

聿

車

非

3. 撇为主笔

《多宝塔碑》中的长撇多呈弧势，无论竖撇或斜撇，皆向左舒展，形成左伸右收之势。书写时注意把握好伸展的度，太短则促，太长则浮。

户

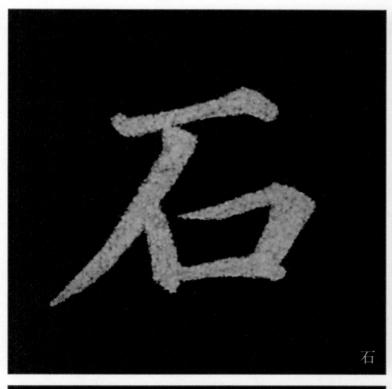

石

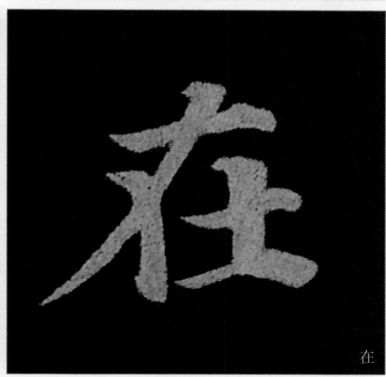

在

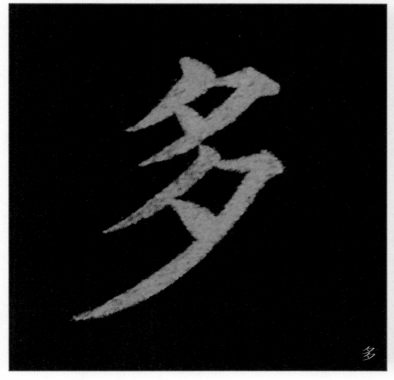

多

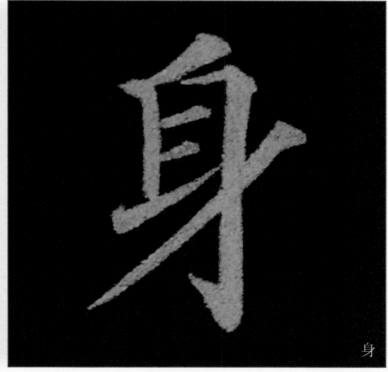

身

4. 捺为主笔

捺有斜捺和平捺之分。斜捺通常与斜撇同时出现，字形多呈左轻右重之状，如"人""入""又""大"等字。书写时要把握好伸展的幅度。平捺通常是一字之中最厚重的笔画，其位置是字的底部，对上部的结构起到托起的作用，其斜度虽小，而波折的变化却十分明显，如"之""廴"等字。书写时要注意运笔中的变化。

人

入

又

大

之

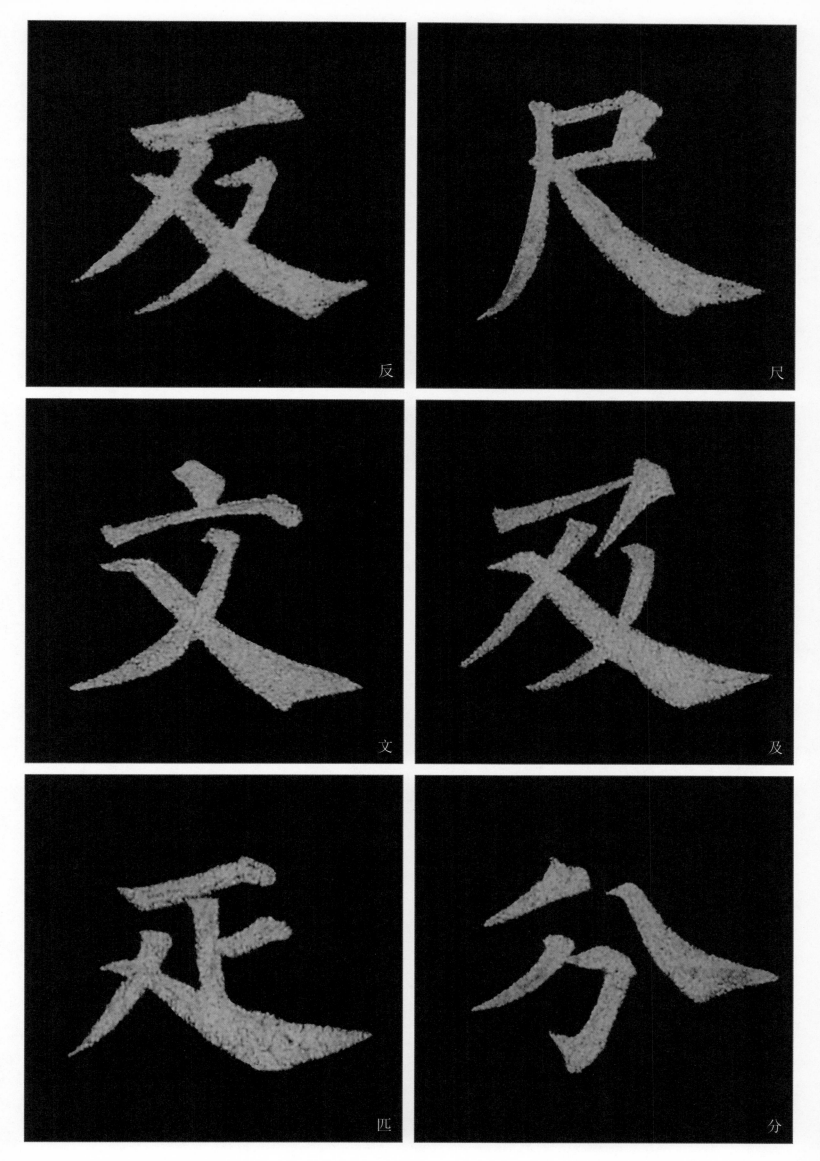

反

尺

文

及

匹

分

5. 钩为主笔

　　作为主笔的钩画有四类：一是竖钩为主笔。其中竖钩居中的字形有"子""手"等字；竖钩居右的字形有"寸"字等，两者在取势上都呈相向之势，书写时要把握好位置，注意笔势。二是戈钩为主笔，这类字通常是左繁右简，左轻右重，左收右放，如"武""我"等字，密处不挤，疏处不空。三为竖弯钩。这类字多为左右呼应，如"光""见"等字。书写时要注意左右两边点画的变化，体现避让关系。四是卧钩为主笔，卧钩结构疏朗，点与钩交叉排列，中点与右点呼应，钩部呈弧势的环抱状，如"心"字。

寸

子

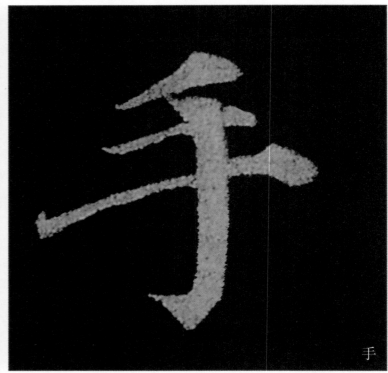

手

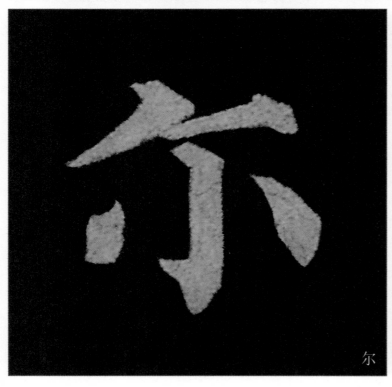

尔

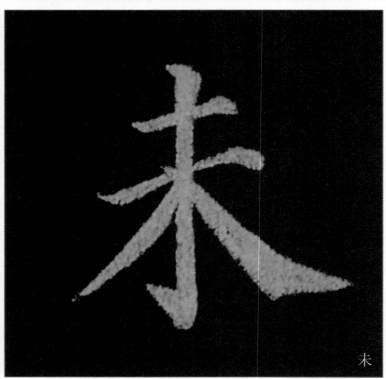

未

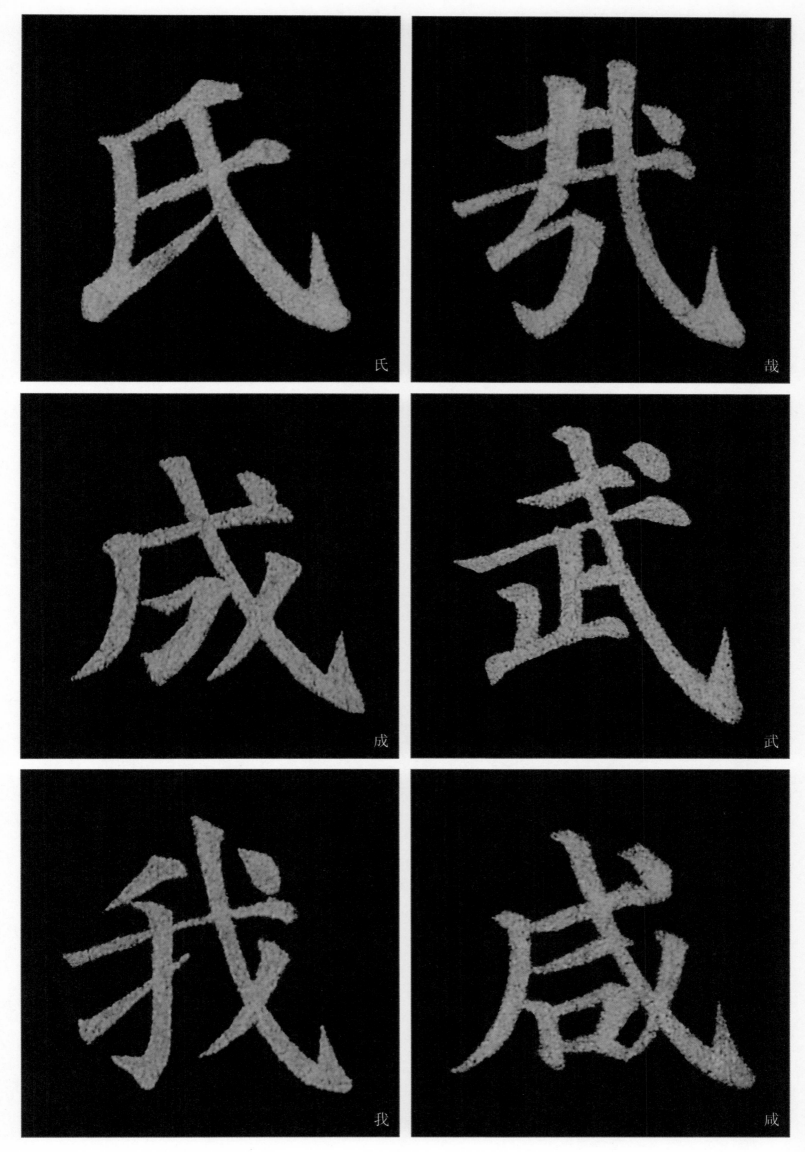

氏　哉　成　武　我　咸

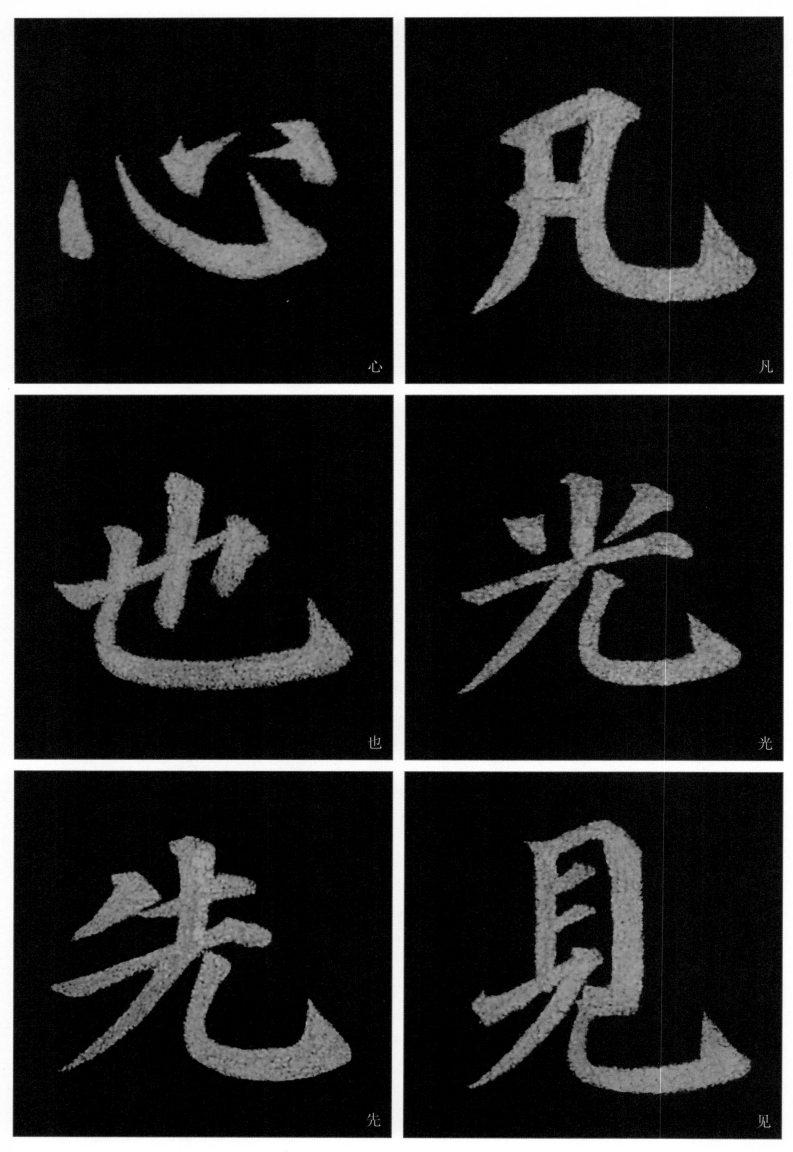

心　凡　也　光　先　見

三、偏旁部首

1. 左偏旁

左偏旁是指左右结构的字中，位于字左边的偏旁。汉字在结构规律上有"左让右"的特点，因此左偏旁所占位置一般较少，根据笔画多少，写得紧密收束或者舒展狭长，为右边部分腾出位置，使整个字形成高低错落的韵味。

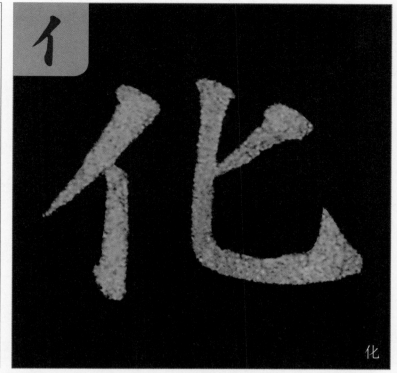

化

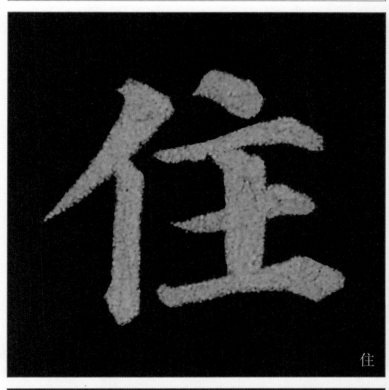

住

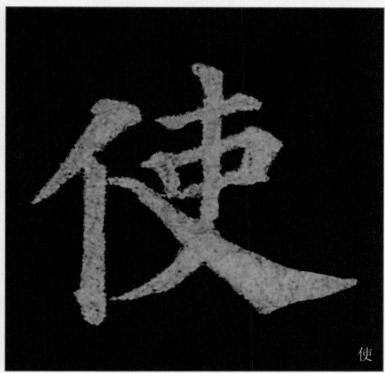

使

侍

依

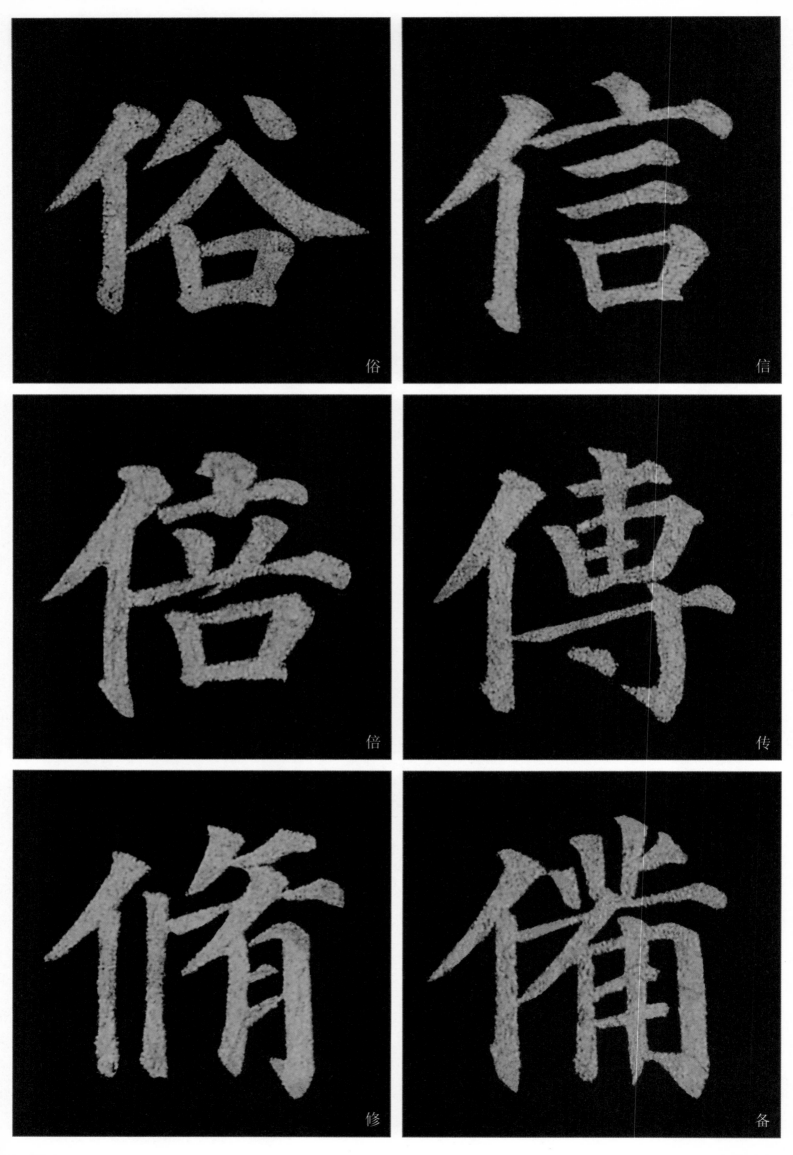

俗

信

倍

傳

修

備

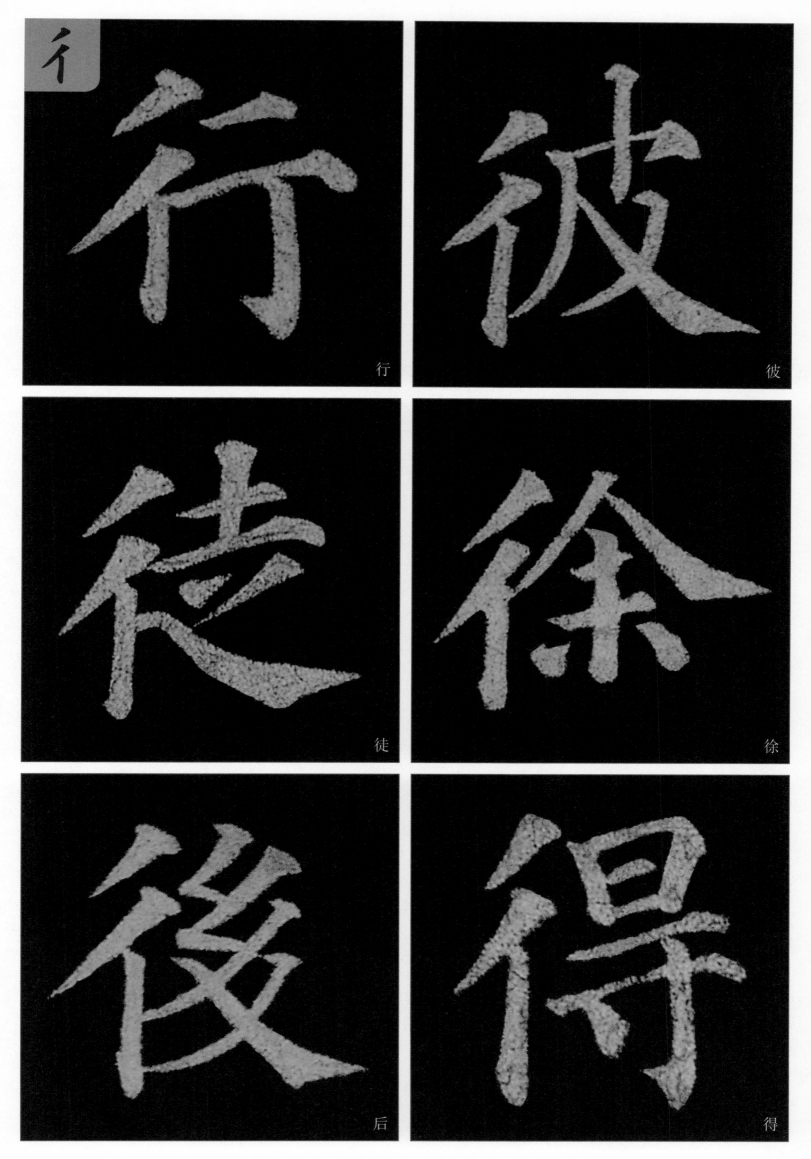

行

彼

徒

徐

後

得

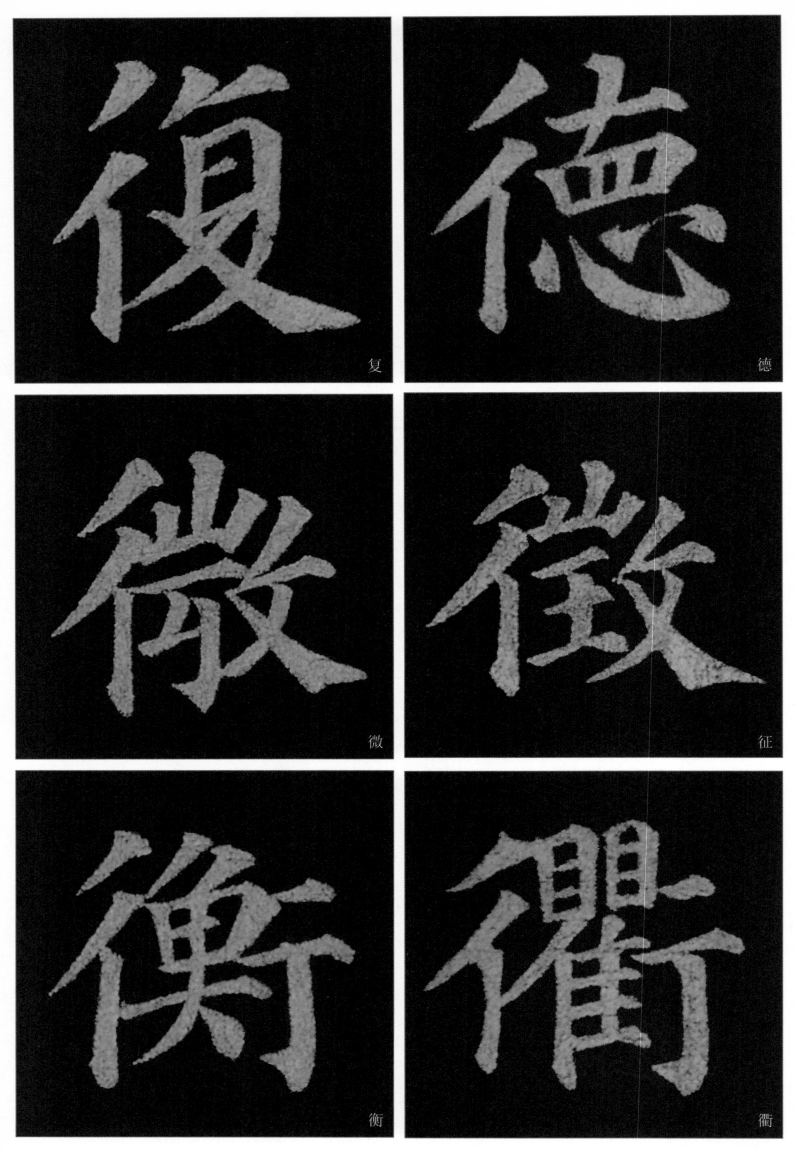

復　德

微　征

衡　衢

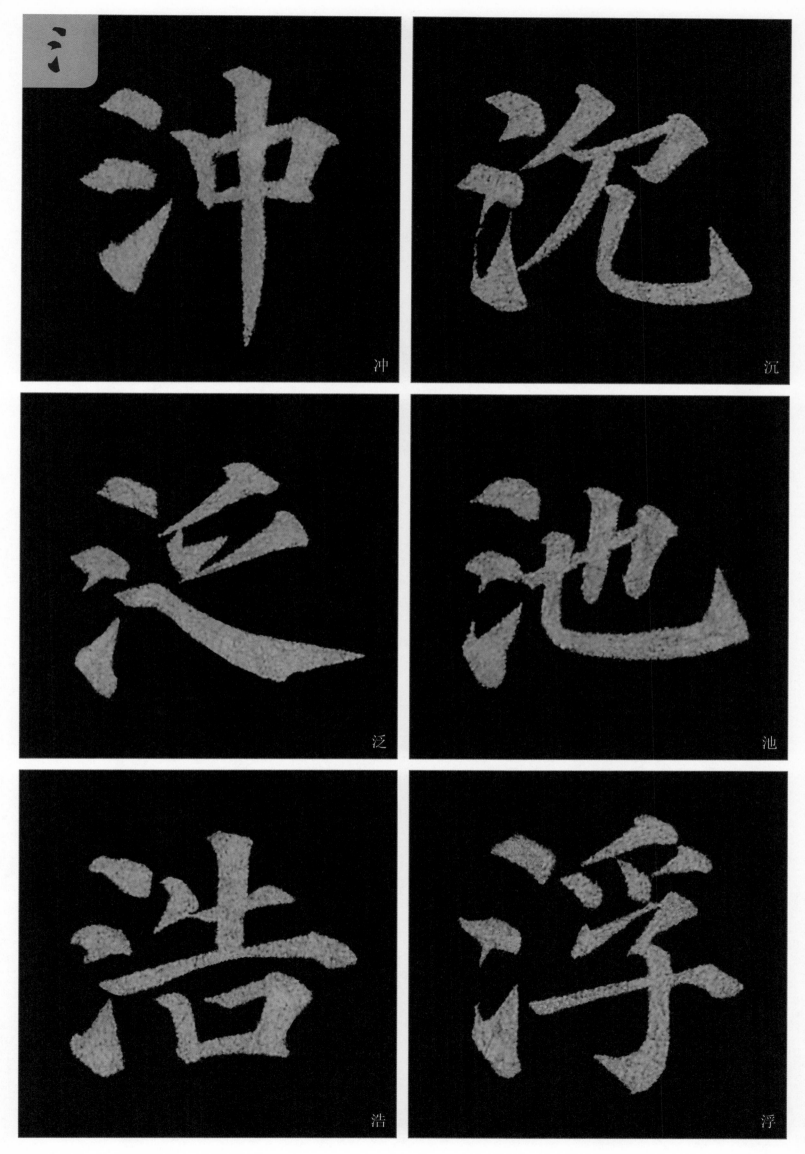

冲

沉

泛

池

浩

浮

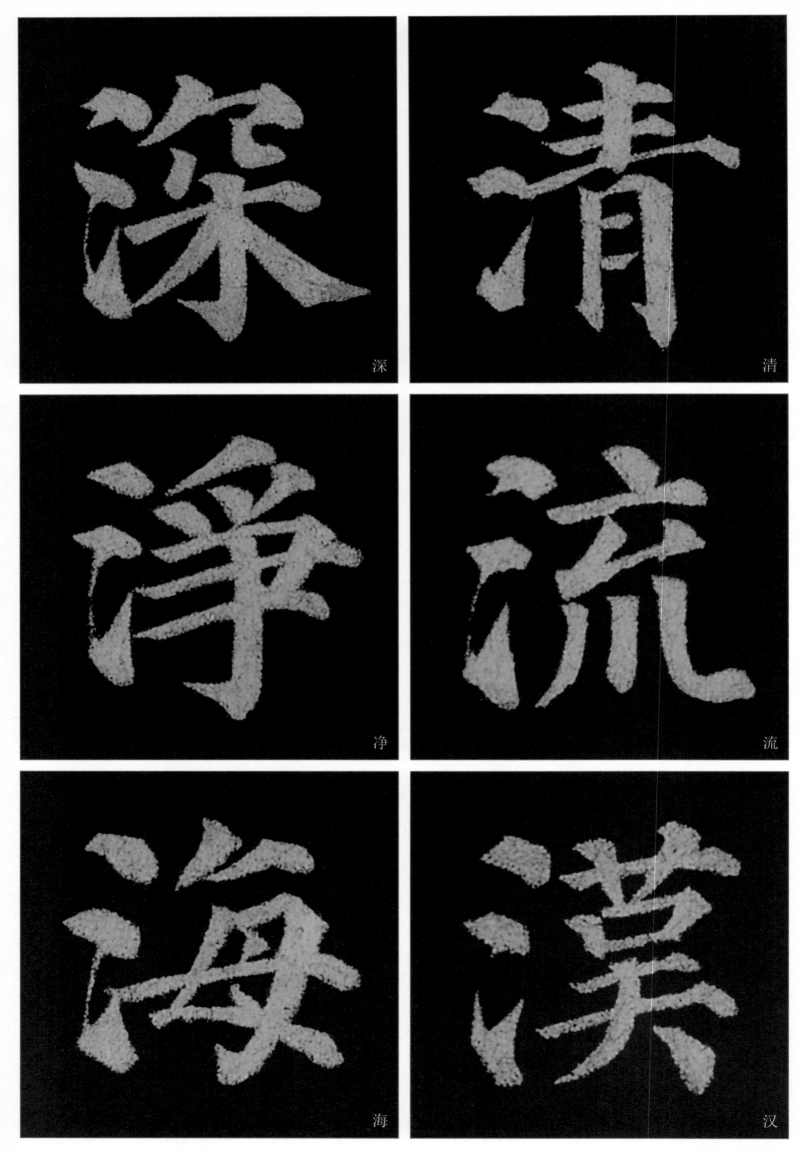

深

清

净

流

海

汉

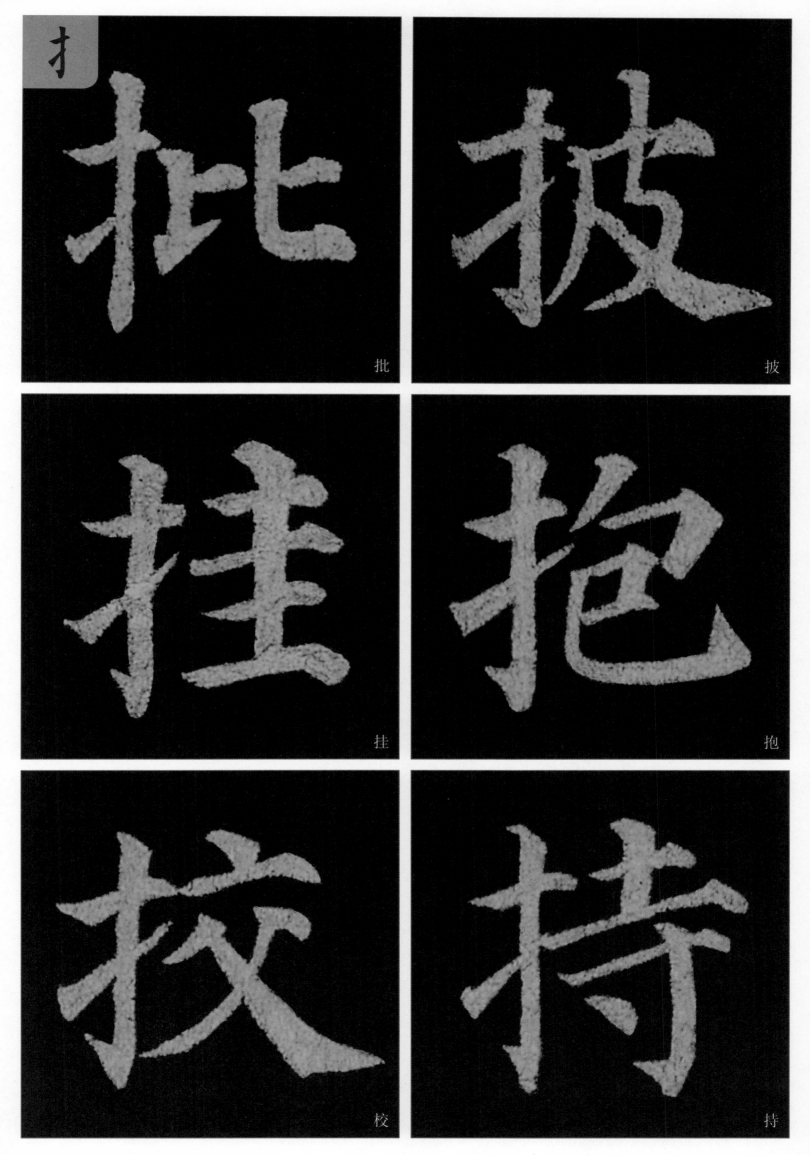

才

批

披

挂

抱

校

持

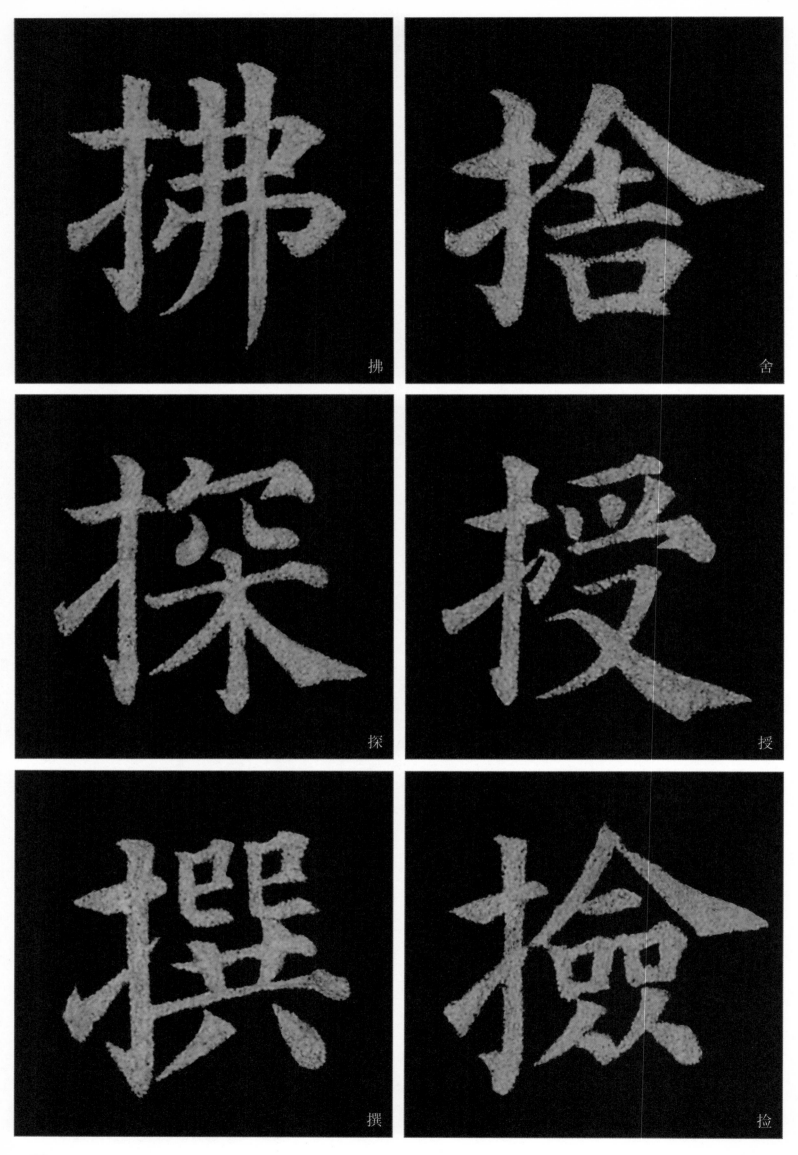

拂

舍

探

授

撰

捡

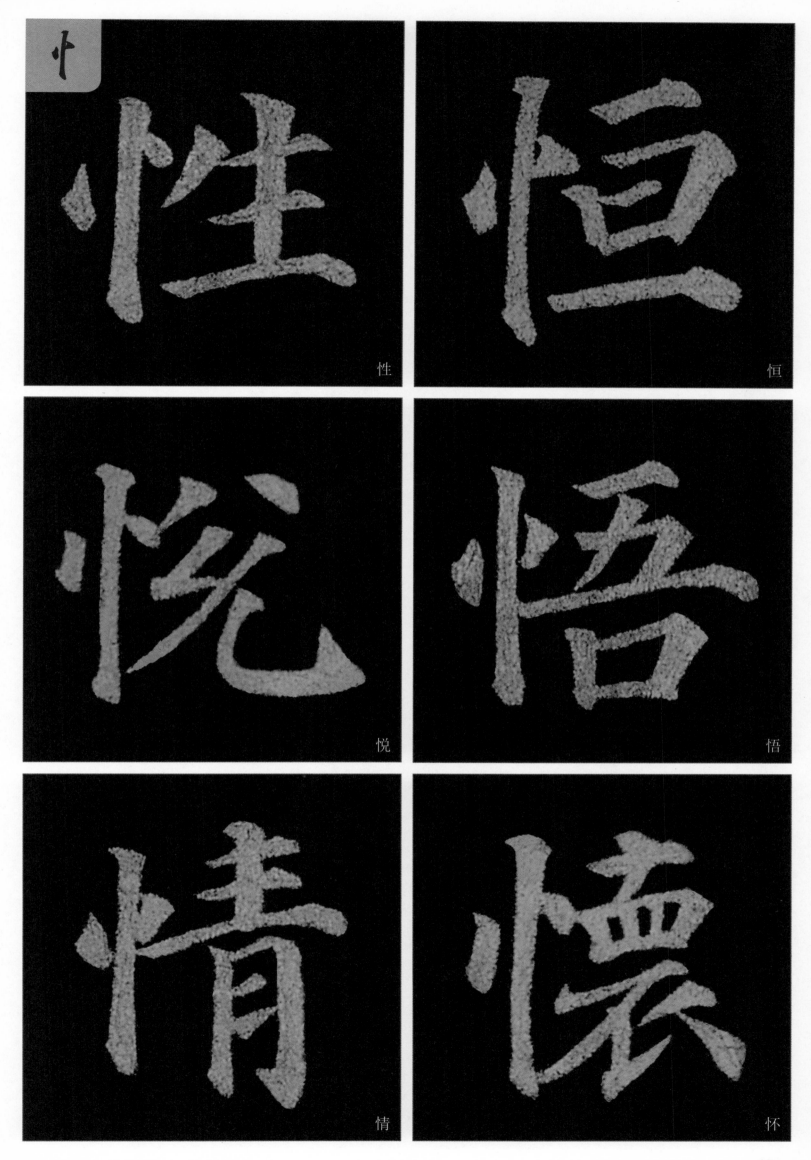

忄

性

恒

悦

悟

情

怀

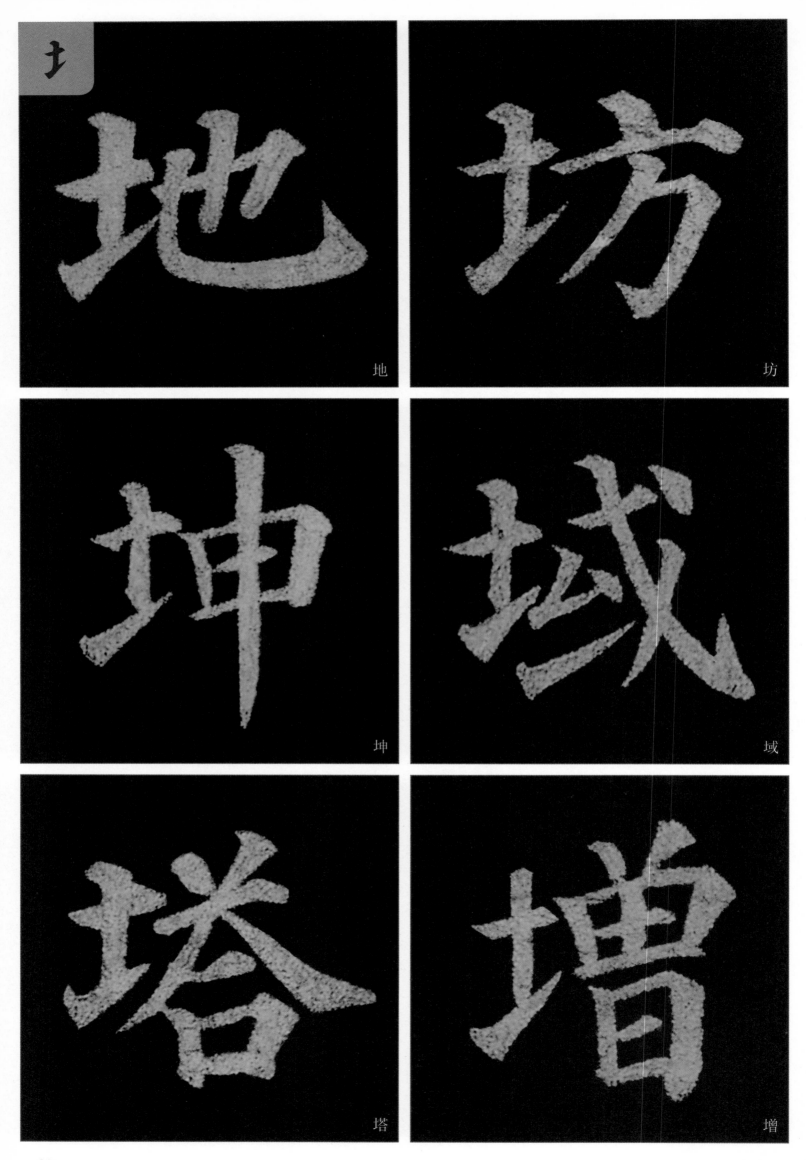

土

地

坊

坤

域

塔

増

阝

附

降

陳

陛

阶

阴

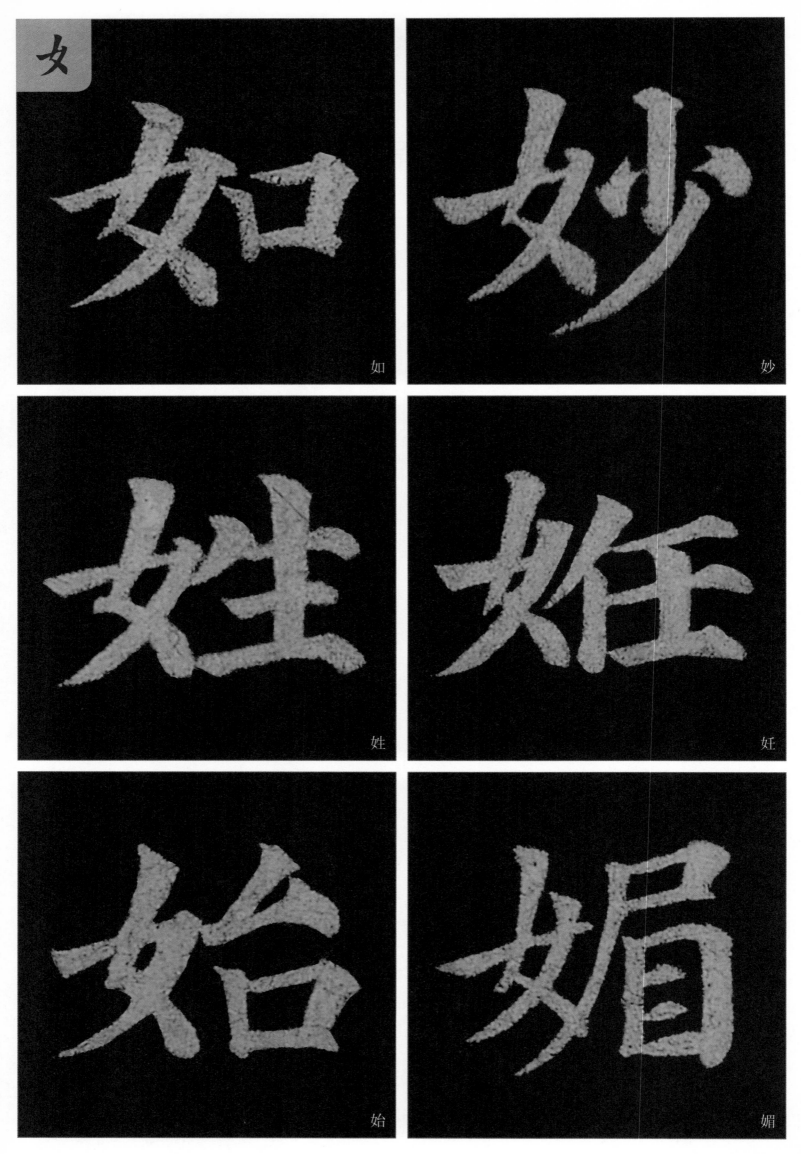

女

如

妙

姓

姙

始

媚

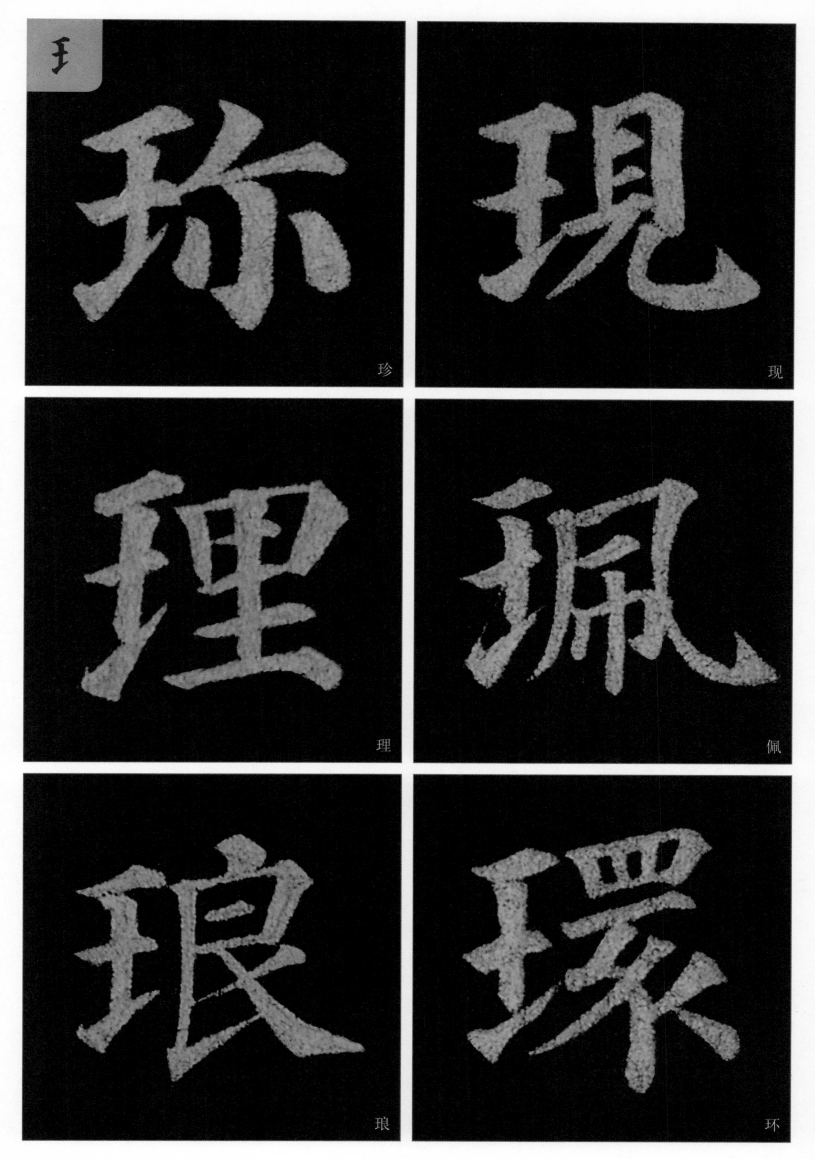

珍

现

理

佩

琅

环

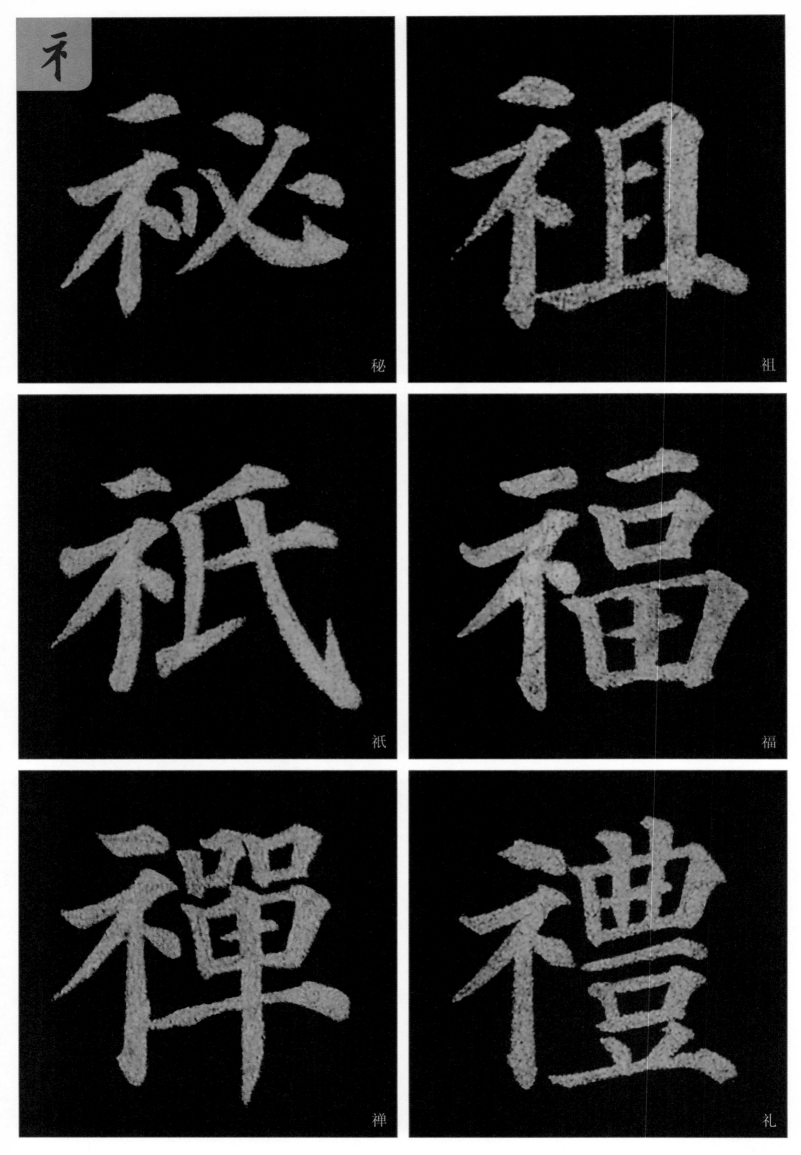

秘

祖

祇

福

禅

礼

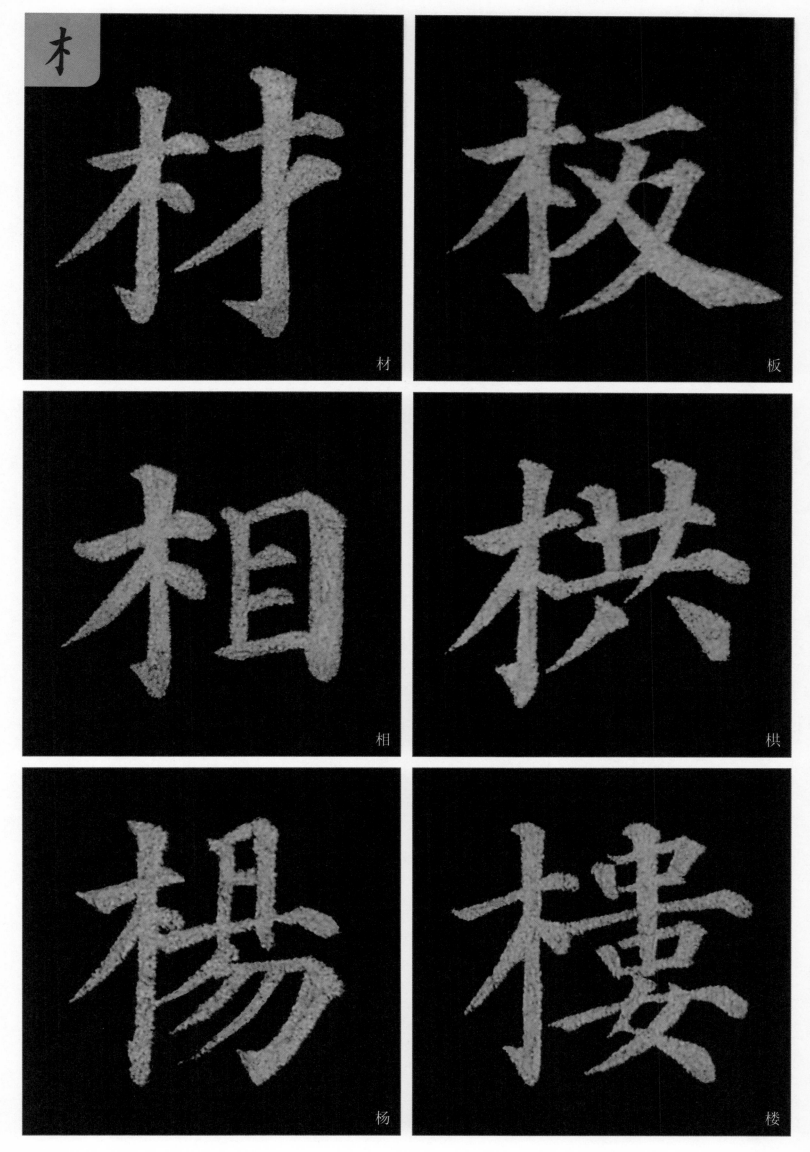

材
板
相
棋
杨
楼

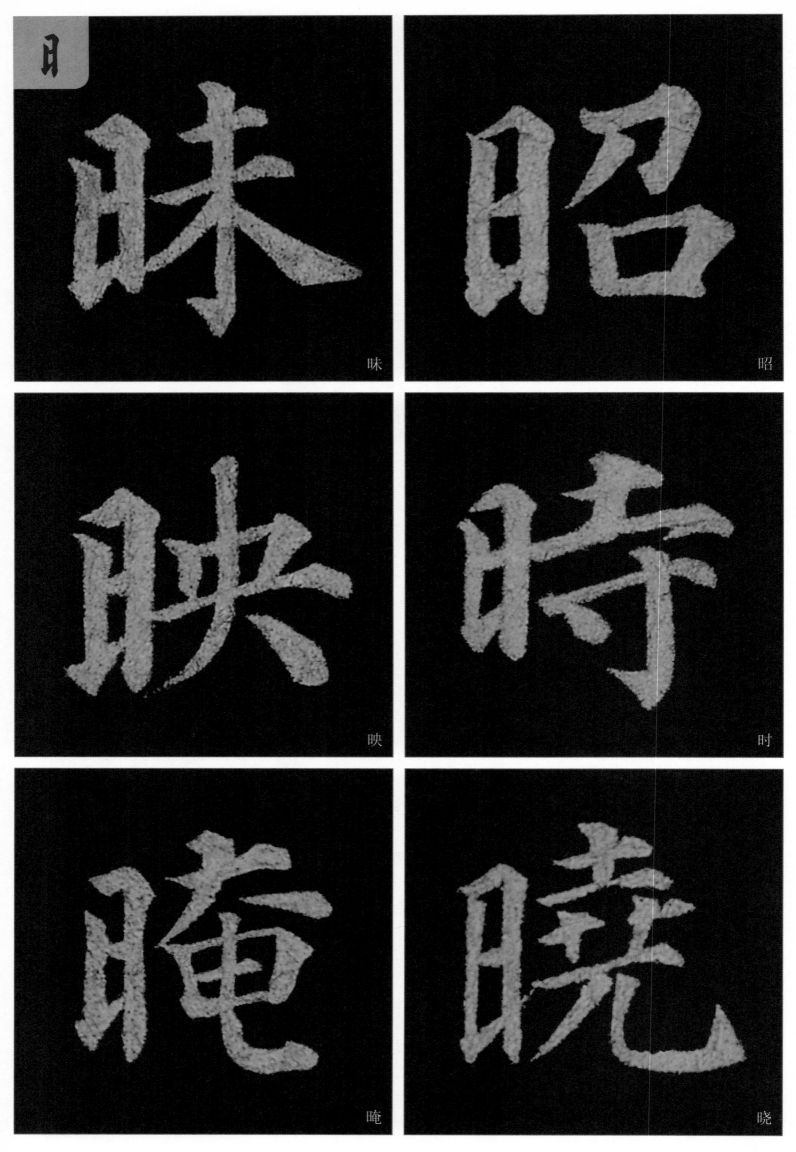

昧

昭

映

时

暗

晓

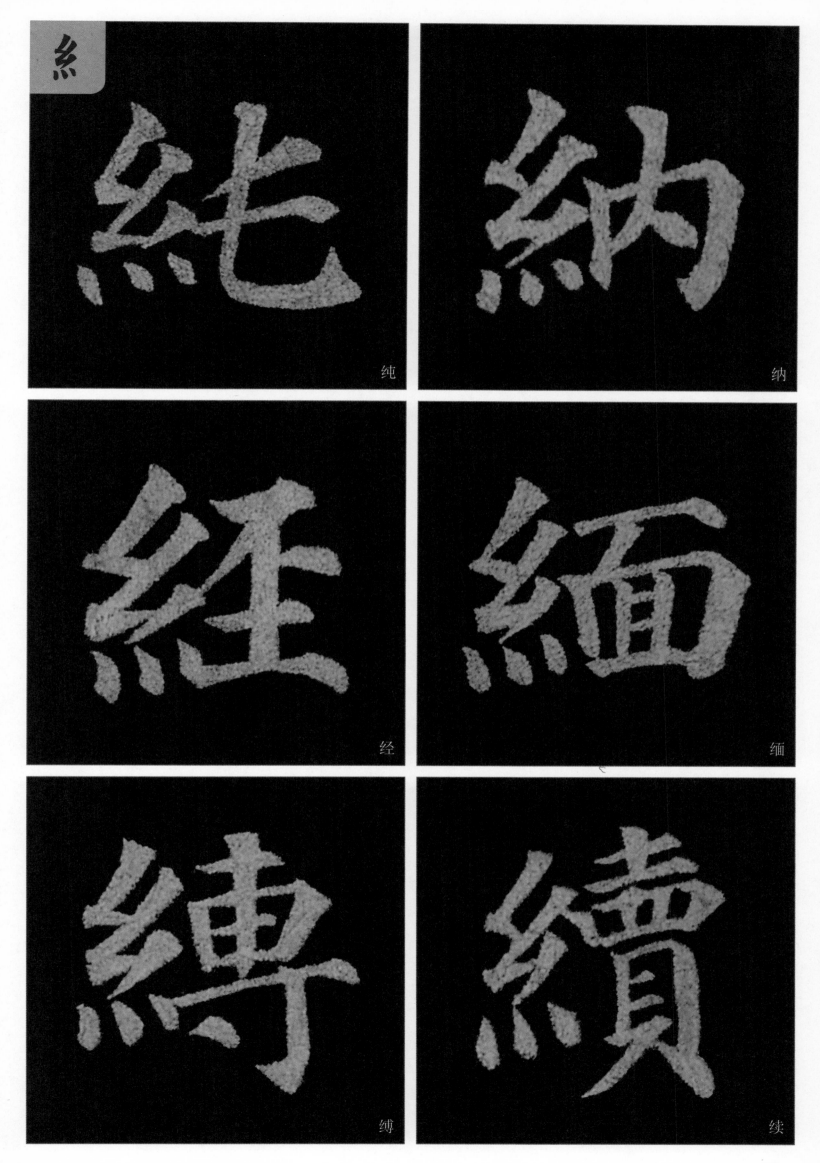

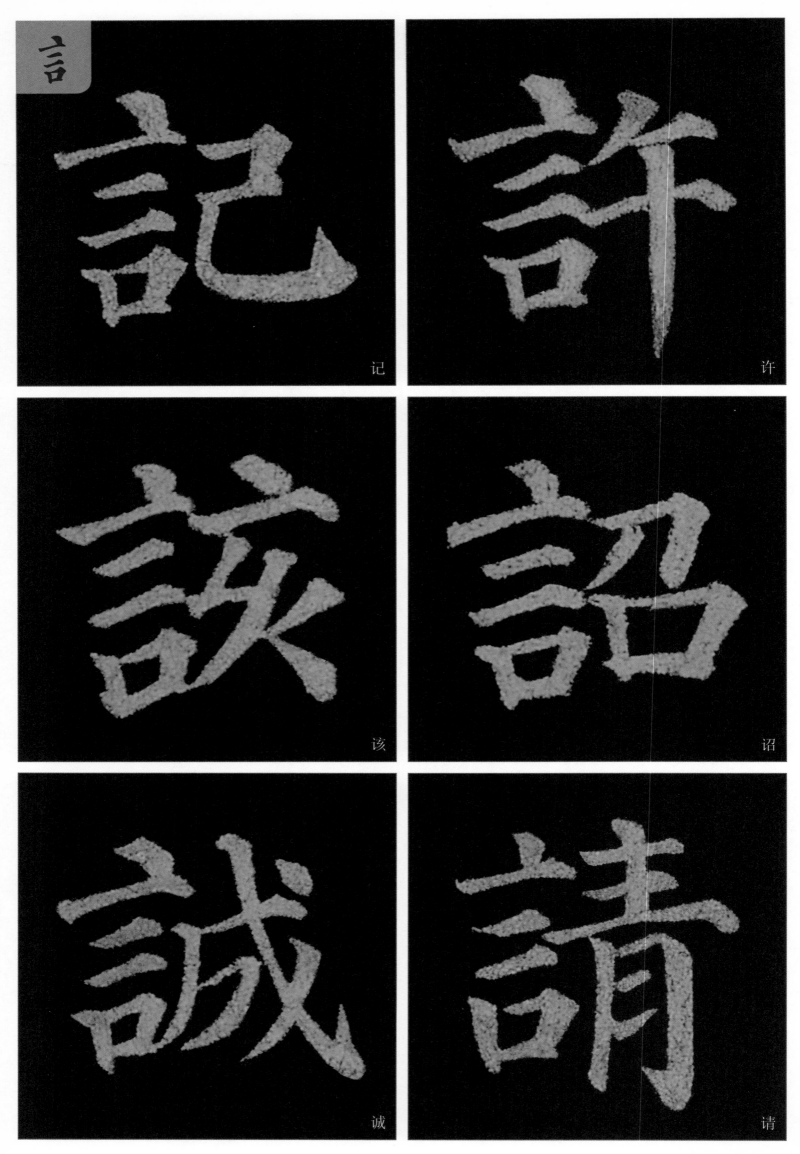

言

记

许

该

诏

诚

请

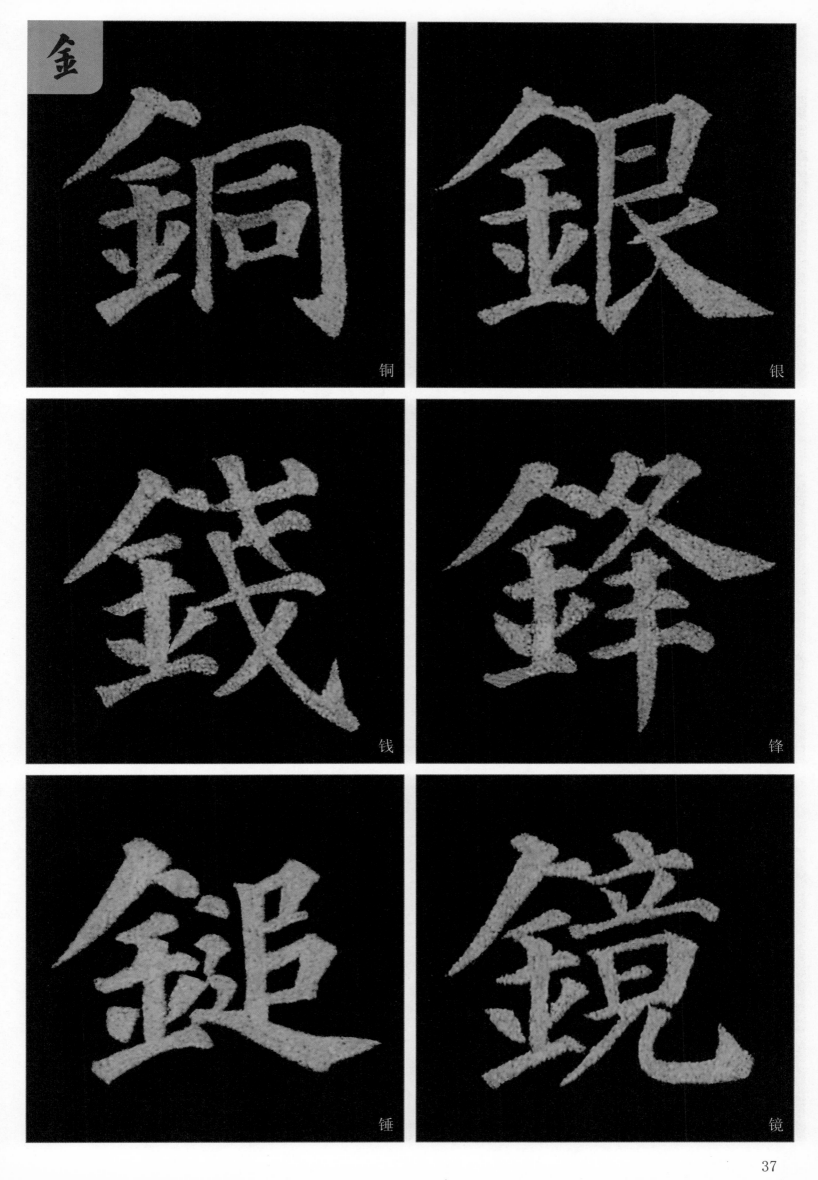

金

铜

银

钱

锋

锤

镜

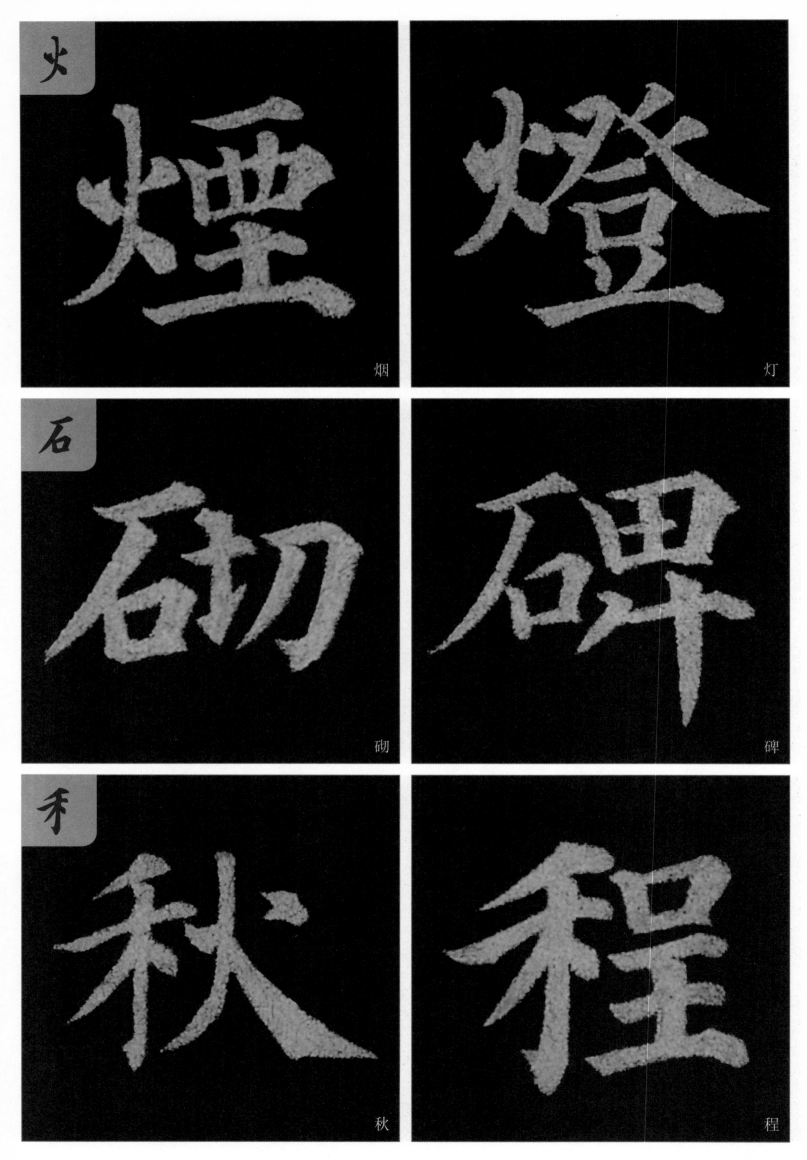

火　煙　烟

灯　燈　灯

石　砌　砌

碑　碑

禾　秋　秋

程　程

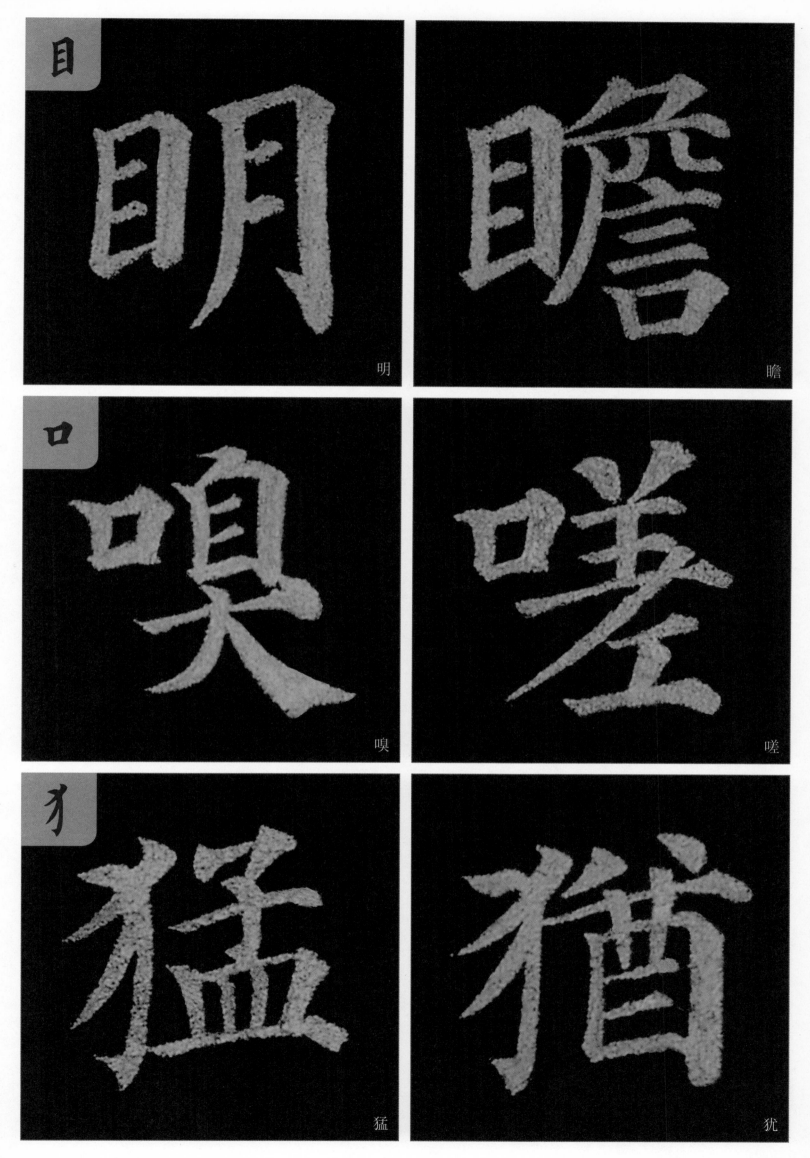

目

明

瞻

口

嗅

嗟

扌

猛

犹

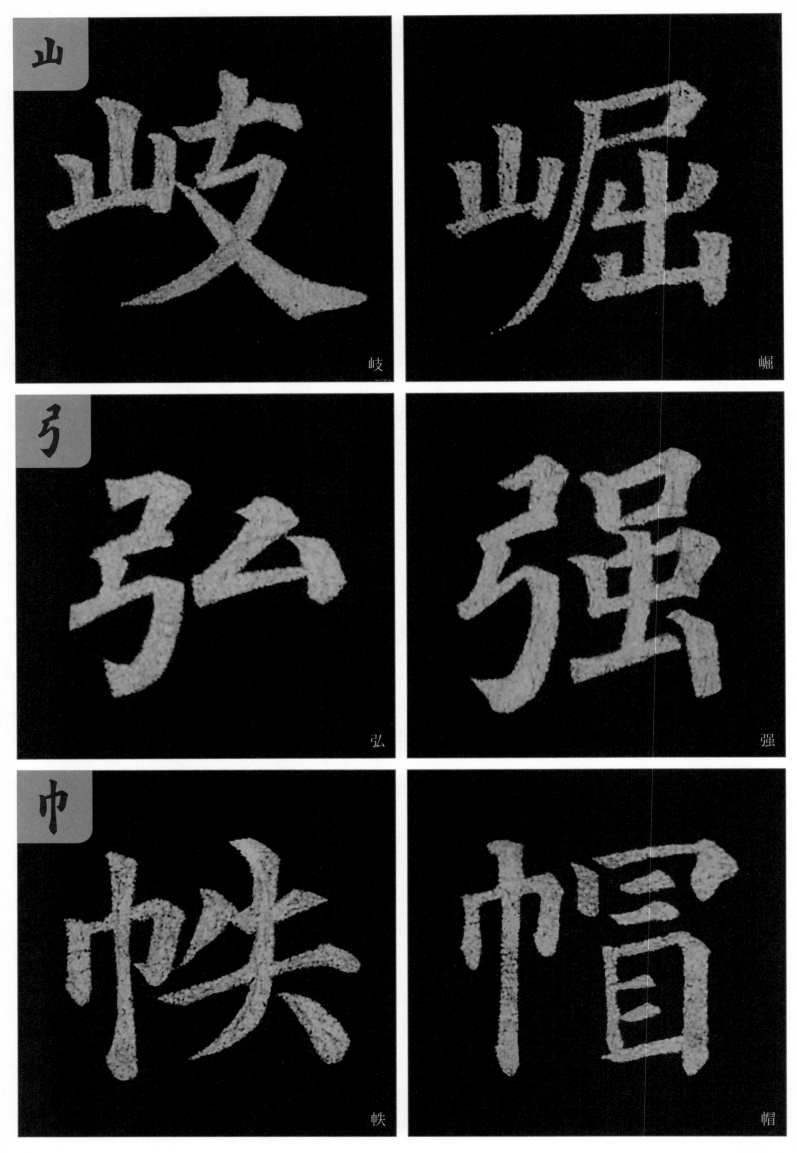

山　岐

崛

弓　弘

强

巾　帙

帽

40

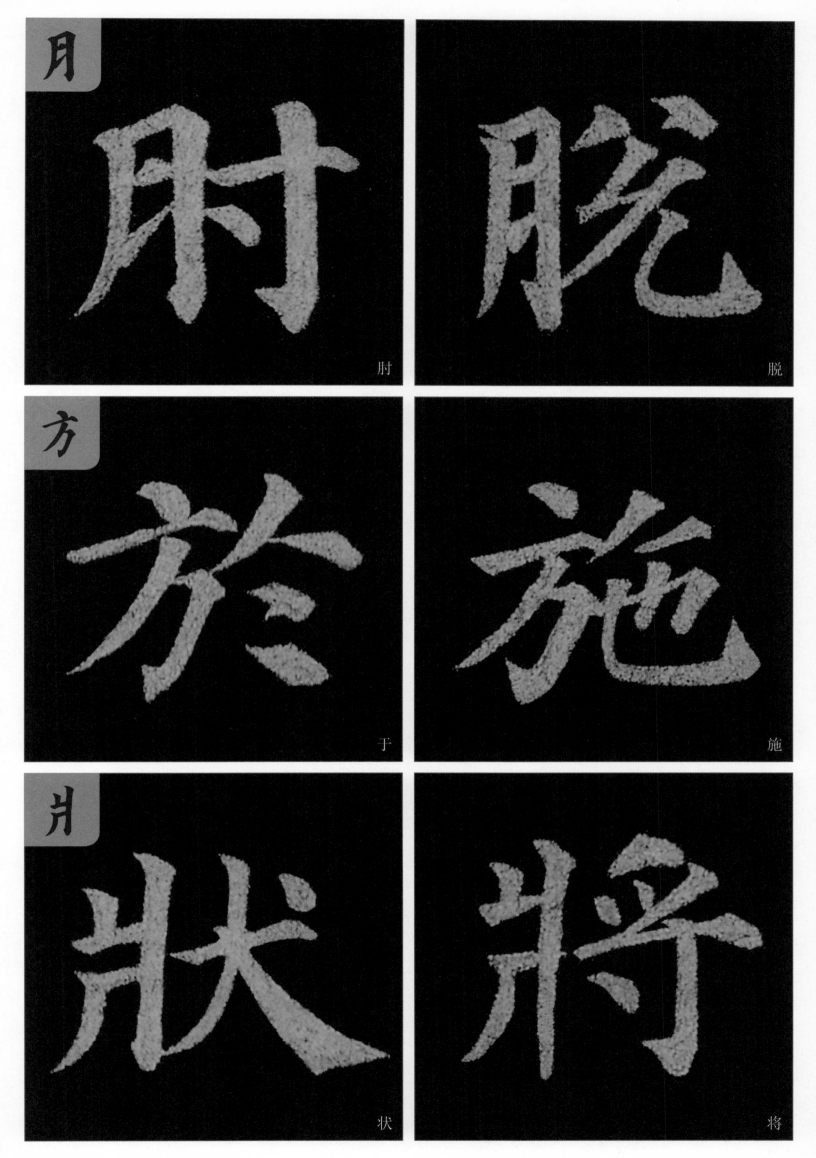

月 肘 脱

方 於 施

爿 狀 將

41

立 翊

竭

米 粒

精

耳 取

聖

2. 右偏旁

右偏旁是指左右结构的字中，位于字右边的偏旁。由于汉字的书写习惯，右边的偏旁不管笔画多少，一般会比左边的部分舒展，使整个字呈左收右放的姿态。在不同的字中，所占位置会有高下宽窄之分。

功

助

勃

勛

励

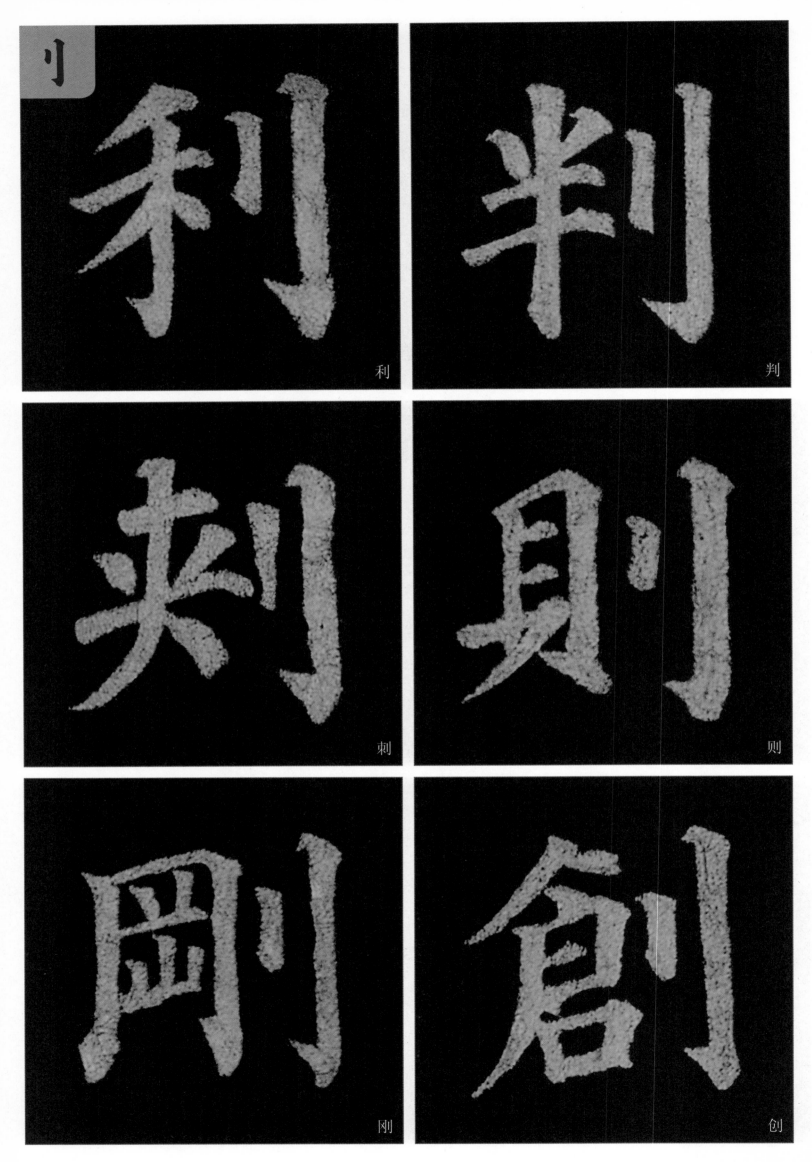

刂

利

判

刺

则

刚

创

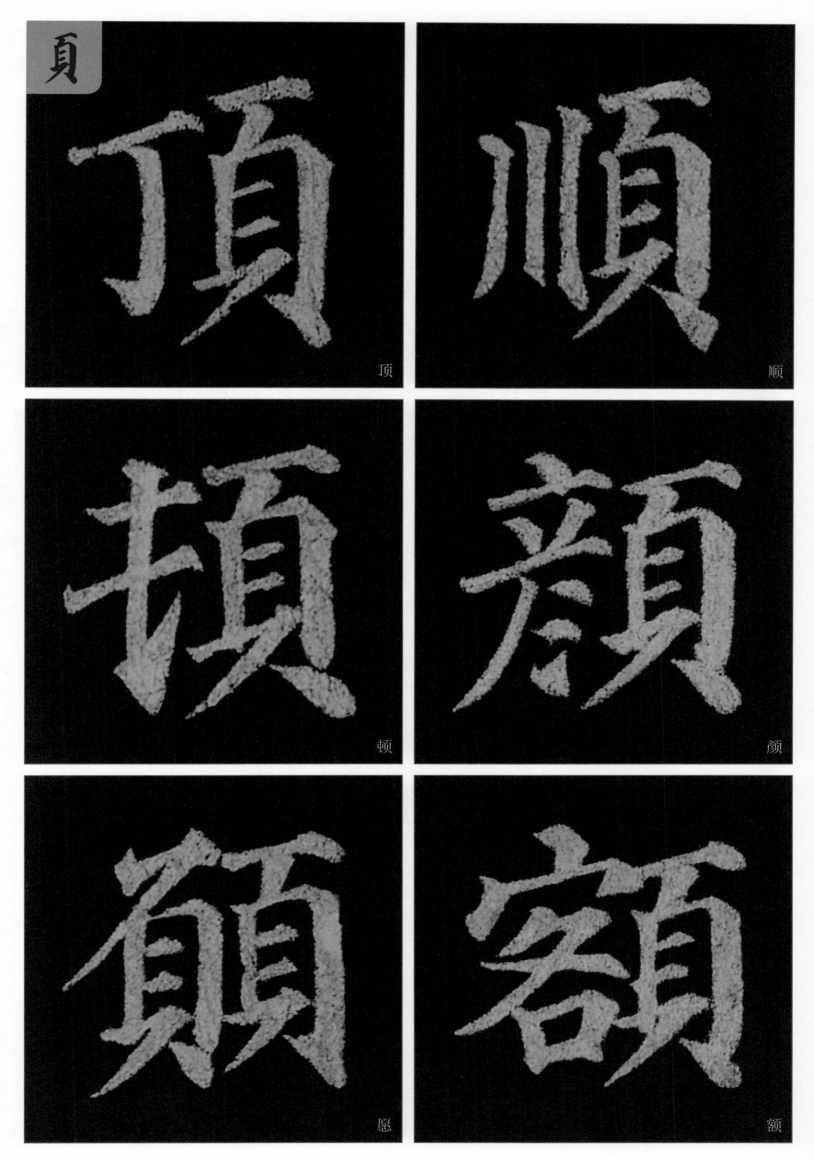

頁

顶

顺

顿

颜

愿

额

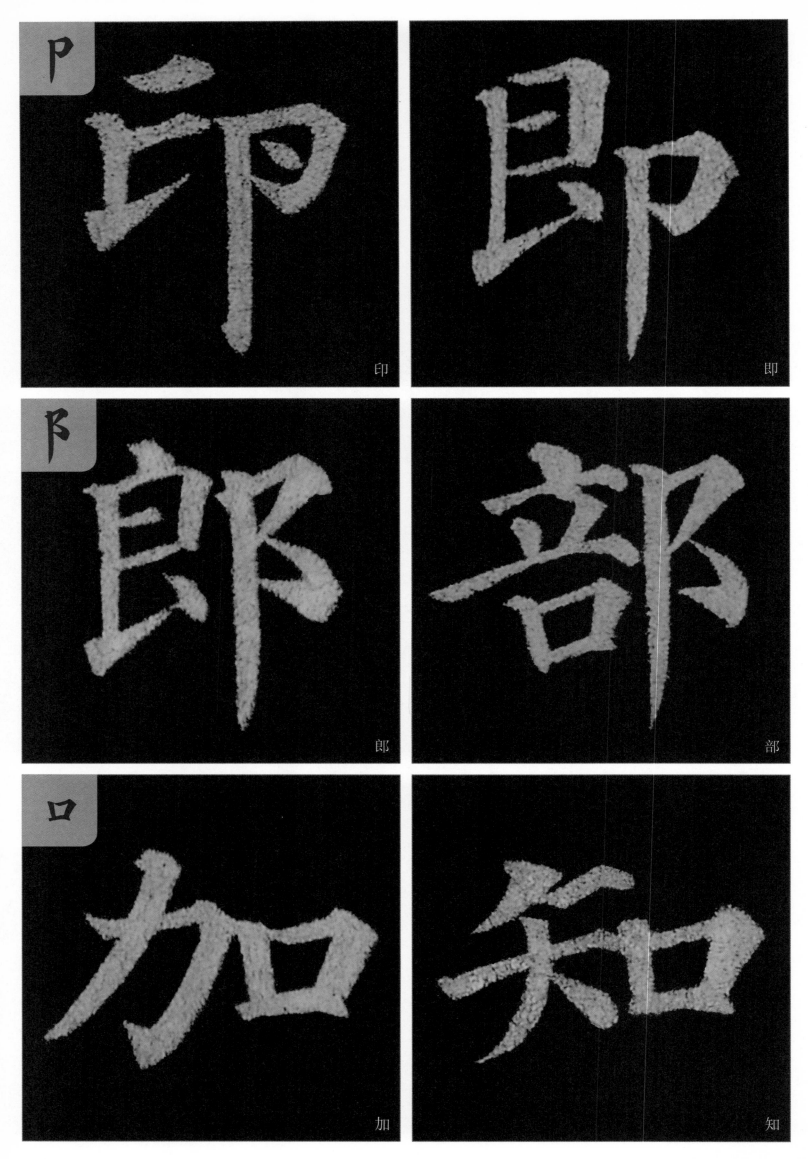

卩　印

卩　即

阝　郎

阝　部

口　加

口　知

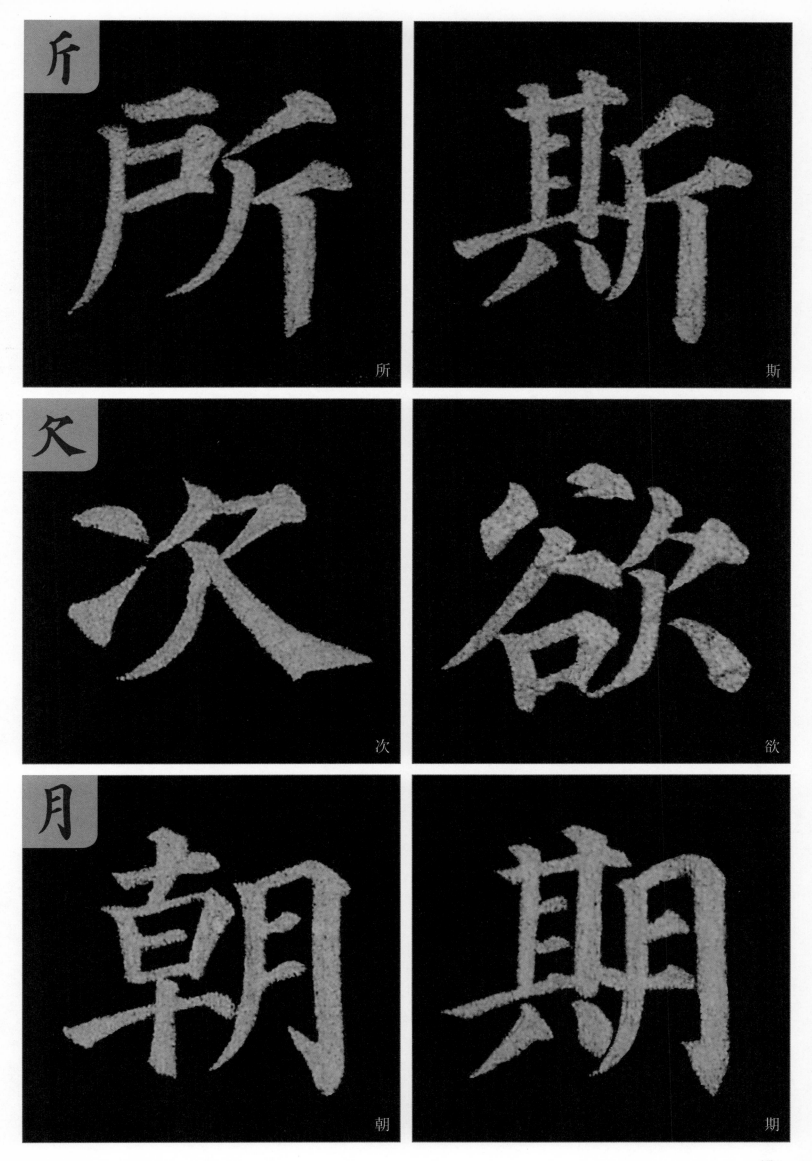

所

斯

次

欲

朝

期

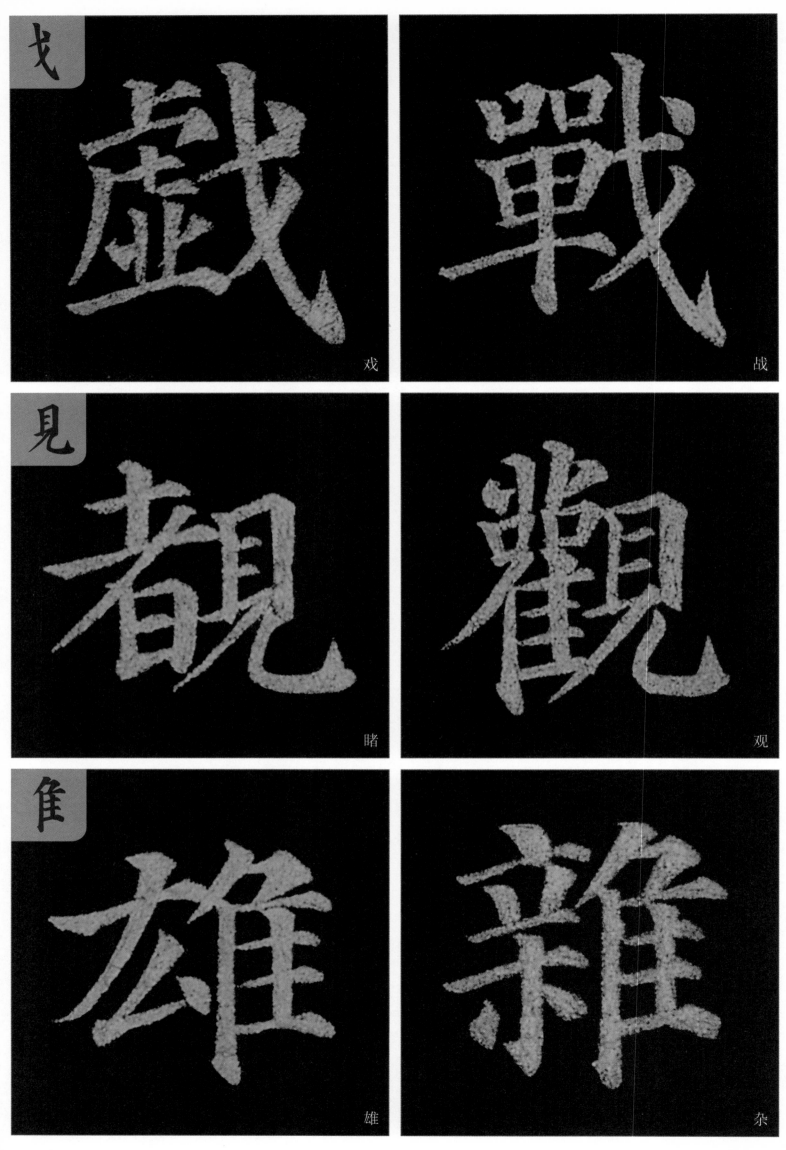

戈　戲　戰　戏　战

見　覩　觀　睹　观

隹　雄　雜　雄　杂

3. 字头

字头是指在上下结构的字中，位于字的上方的部首。有些字头具有覆盖功能，如人字头、宝盖头等，一般写得宽大舒展，能覆盖下部。但也有些不具有覆盖功能的字头，如草字头、山字头等，不能写大，要居中。

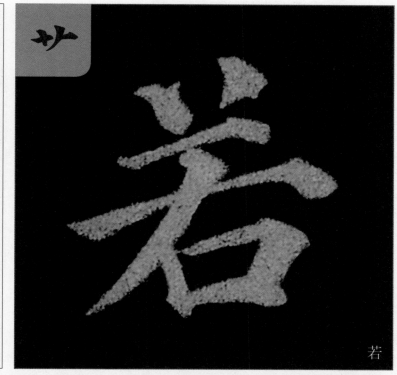

若

花

英

等

茹

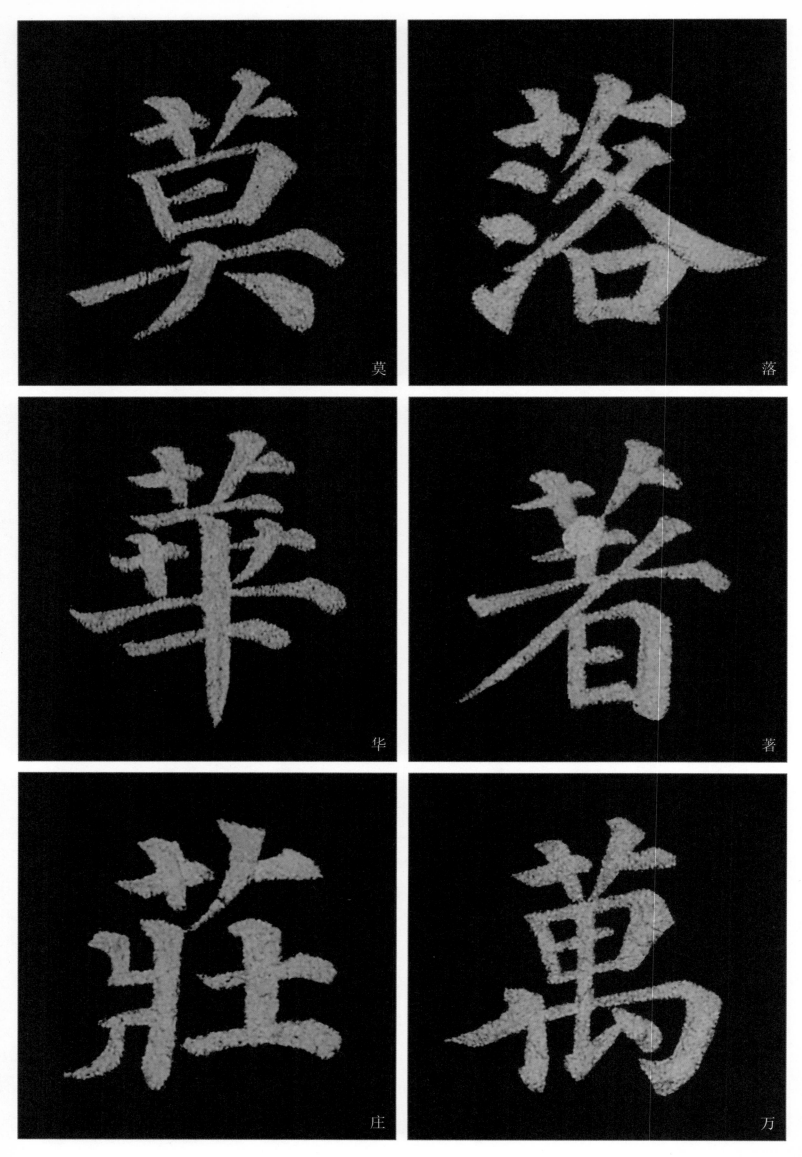

莫

落

华

著

庄

万

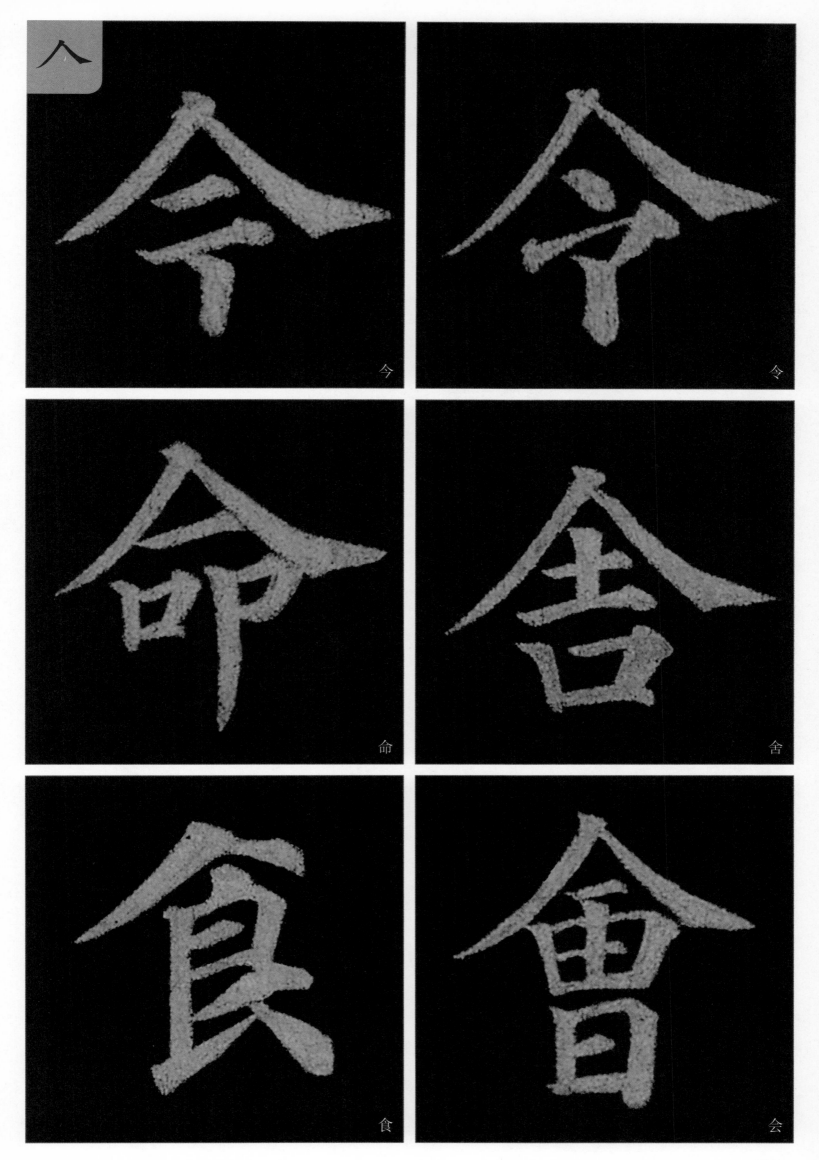

令

令

命

舍

食

会

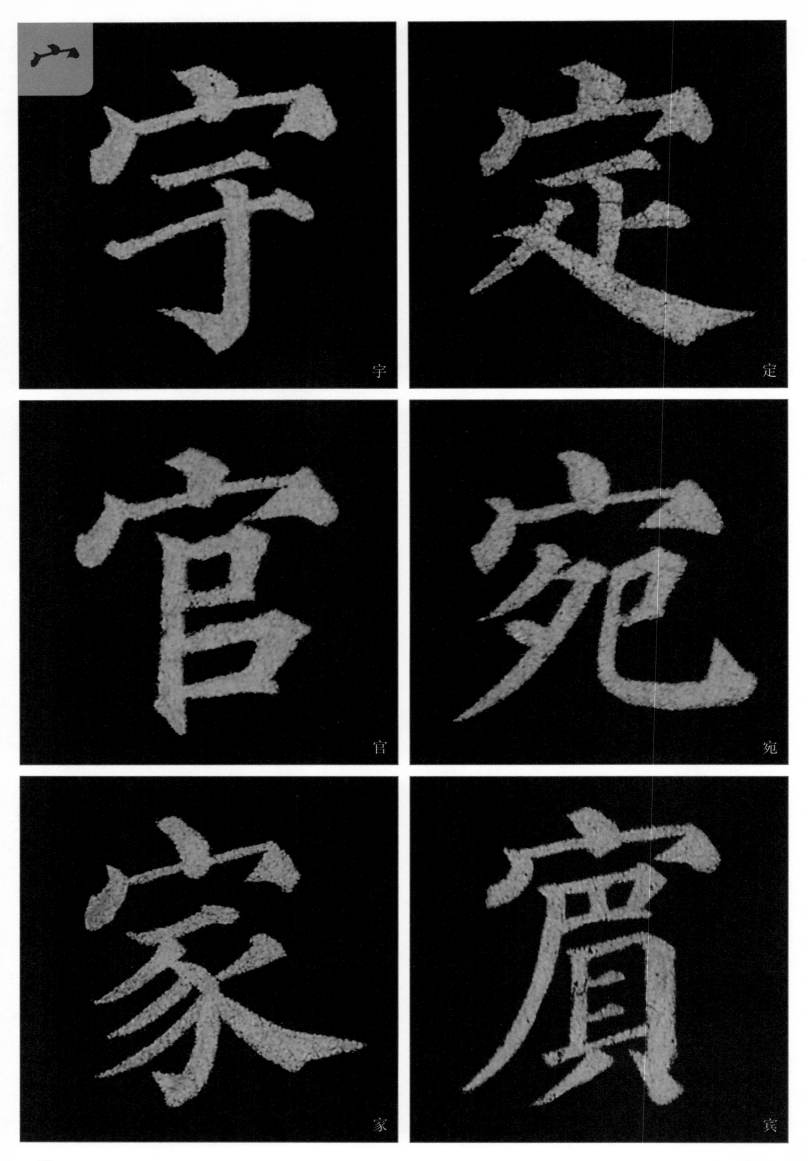

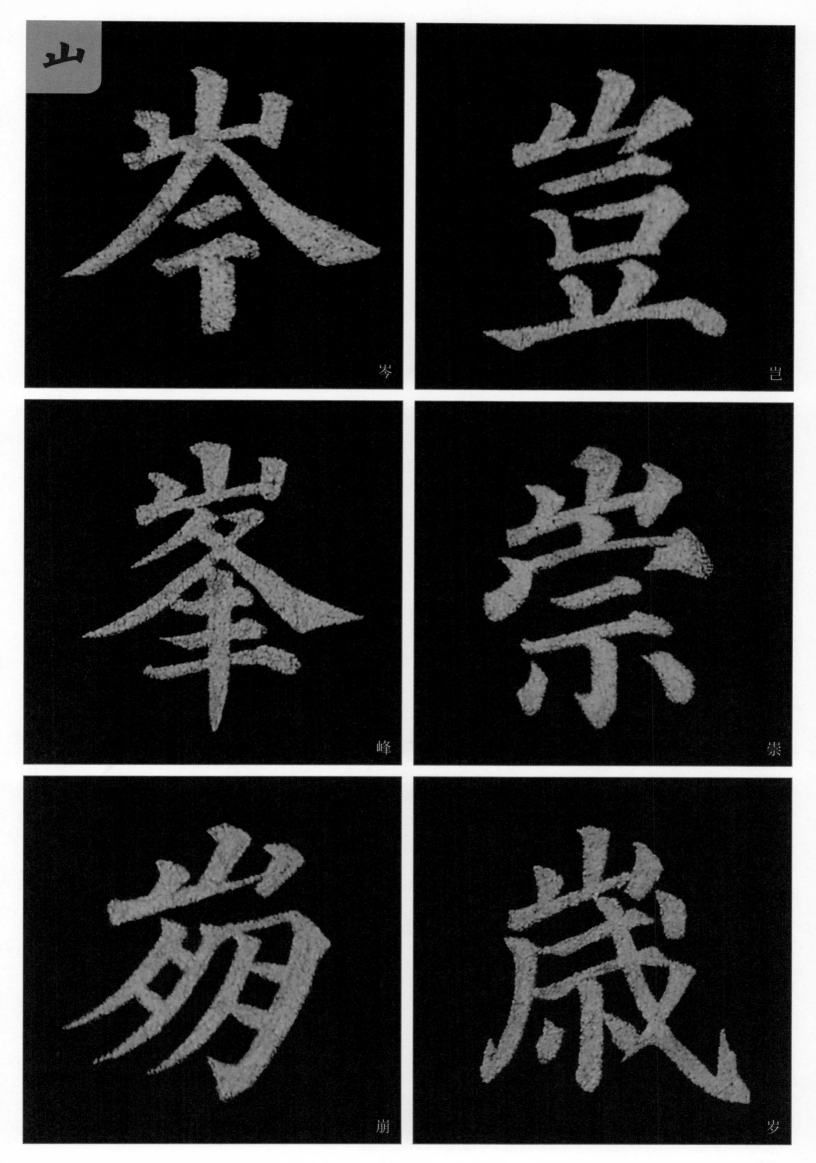

山

岑

岂

峰

崇

崩

岁

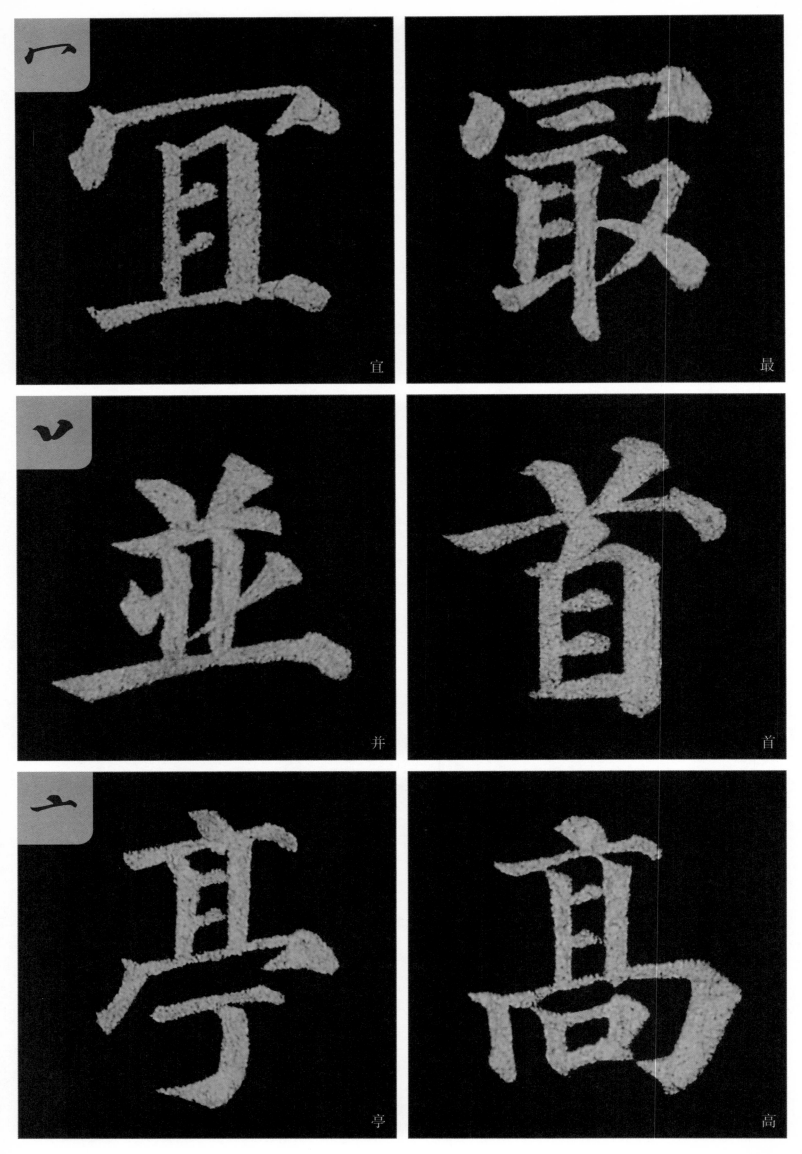

宜

最

并

首

亭

高

54

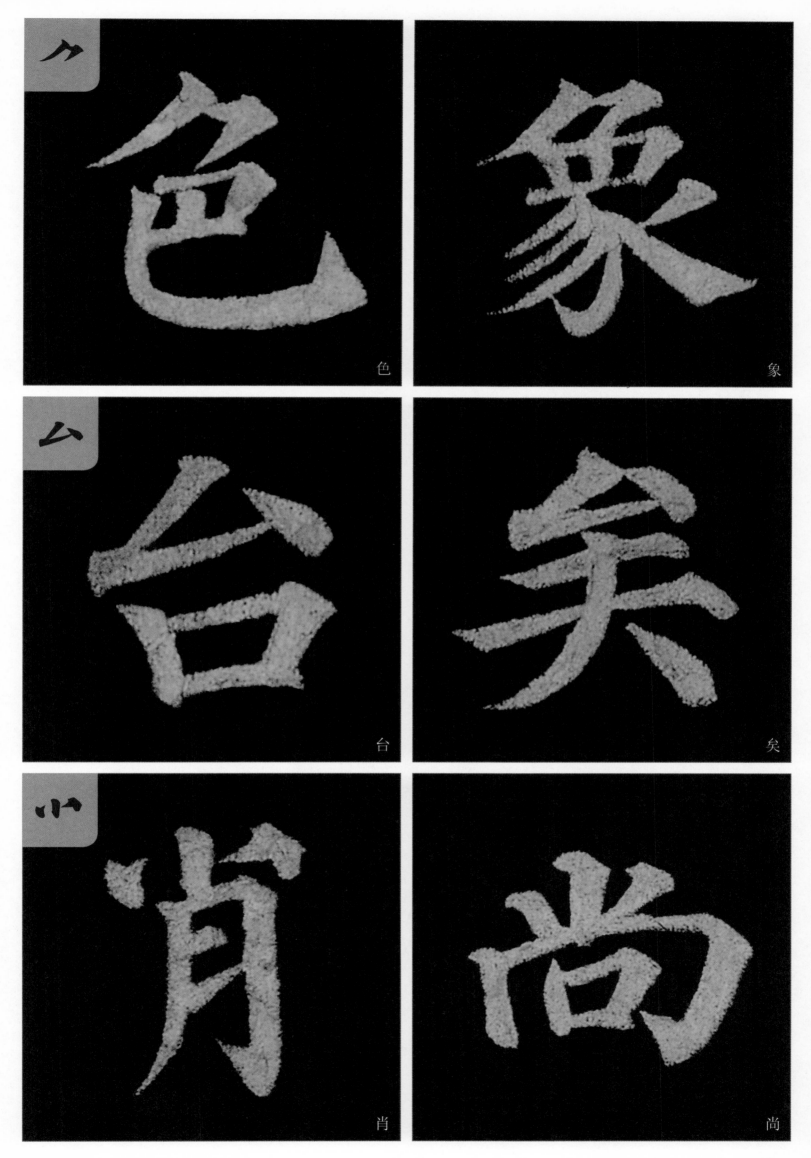

色

象

台

矣

肖

尚

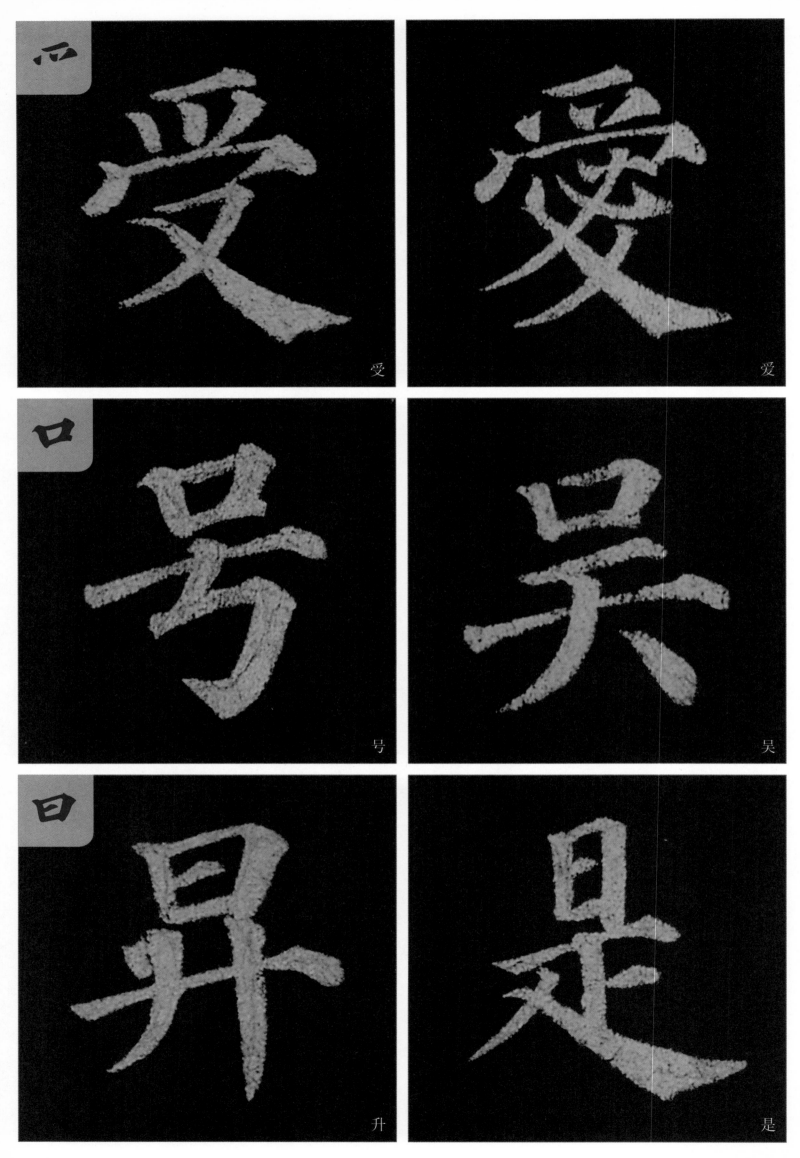

受

爱

号

吴

升

是

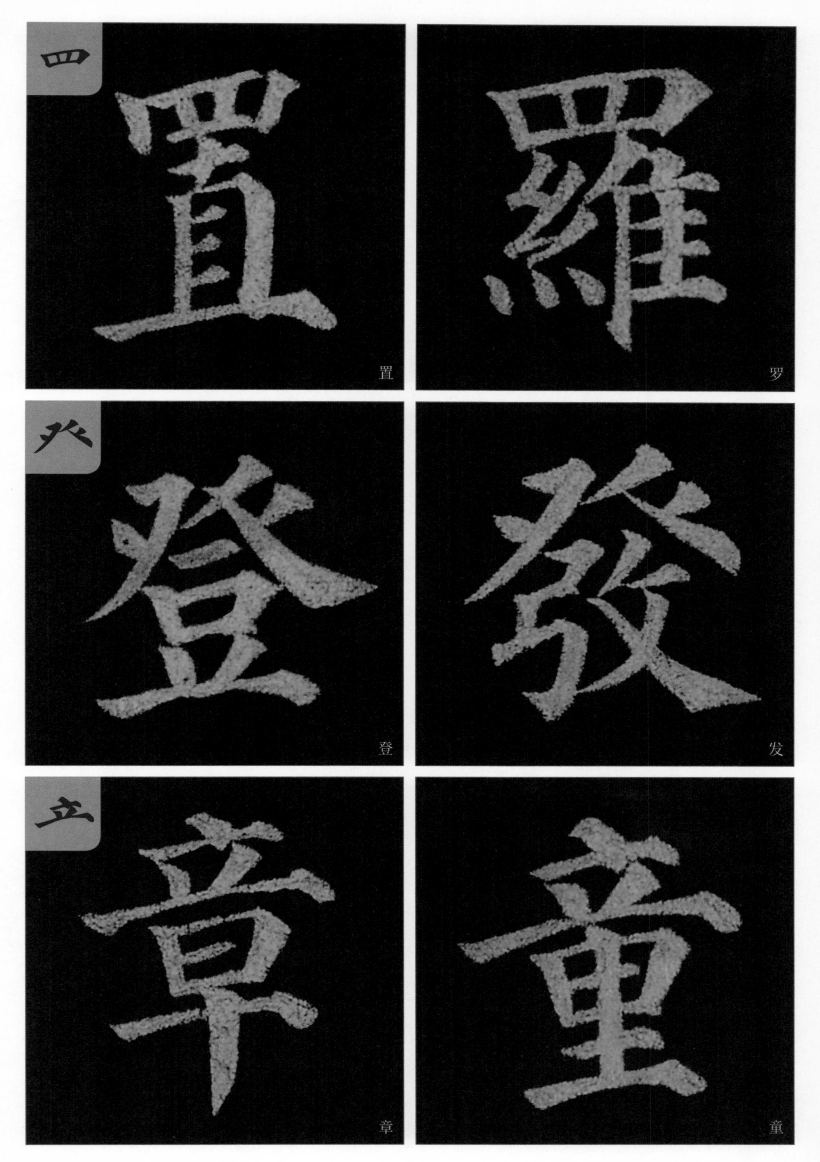

置

罗

登

发

章

童

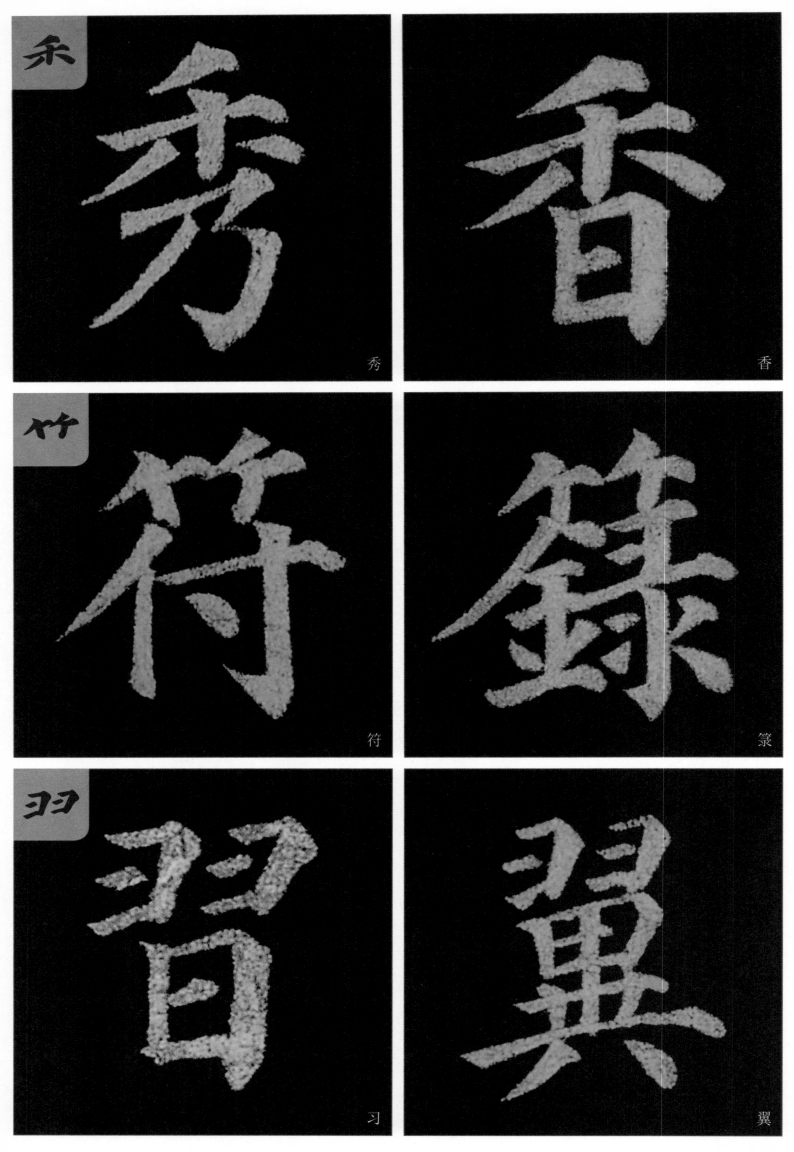

禾

秀

香

竹

符

篆

羽

习

翼

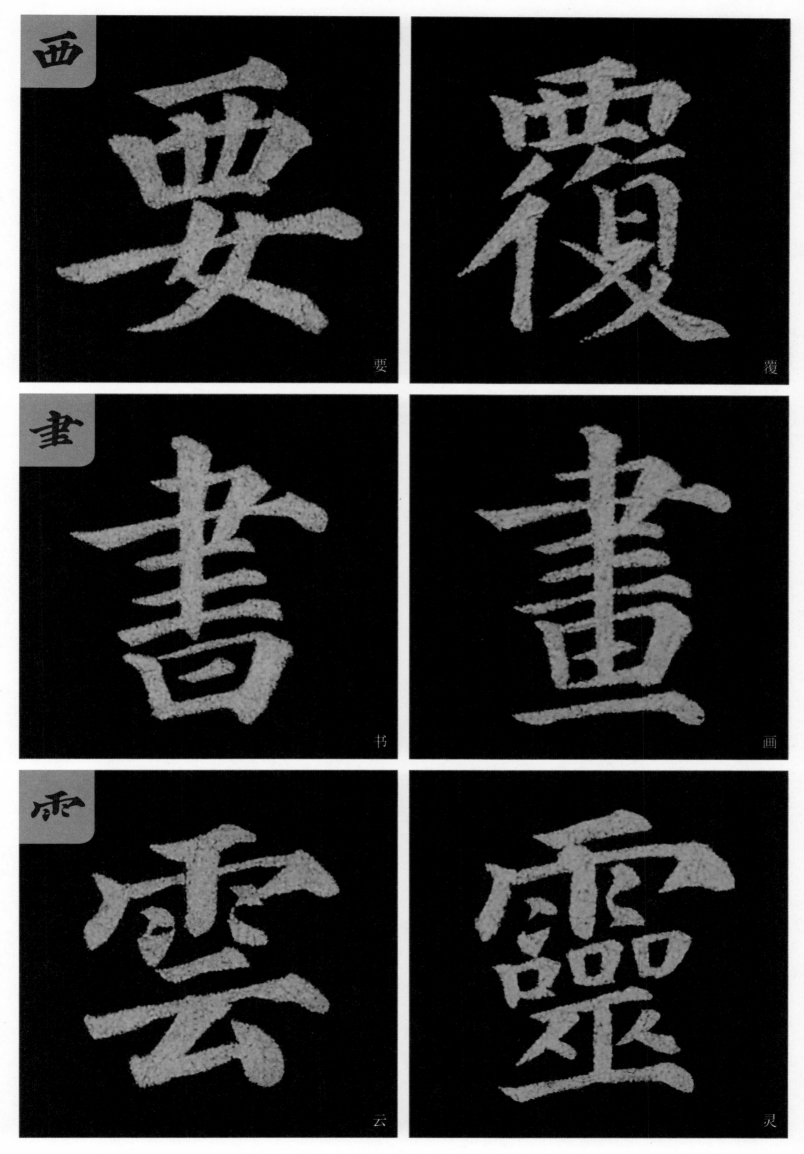

4. 字底

　　字底是指在上下结构的字中，位于字下方的部首。字底具有承载或支撑的功能，因此横向取势的字底一般写得较字的上部宽大开张，厚重稳健，如心字底、四点底等；纵向取势的字底虽然写得比上部窄，但是仍然要稳定住字的重心，上下之间，间隙要小，结构紧密。

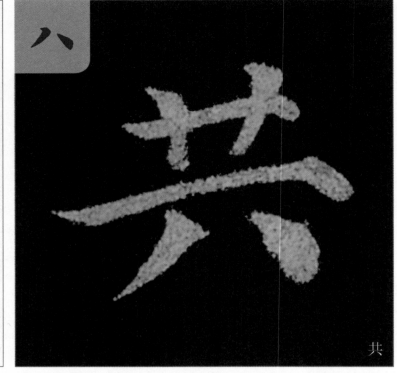

共

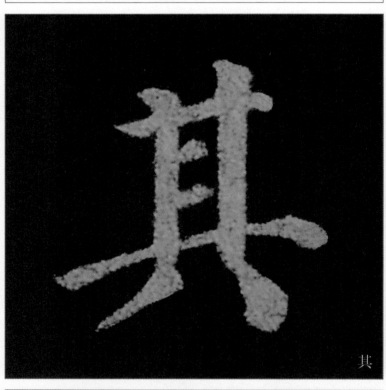

其

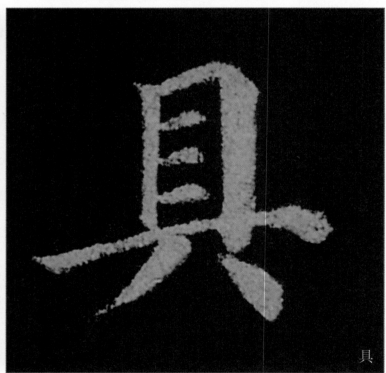

具

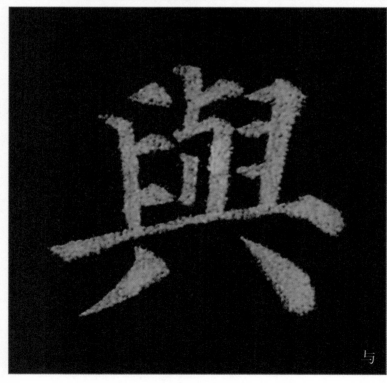

与

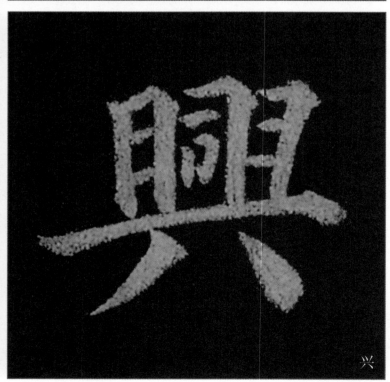

兴

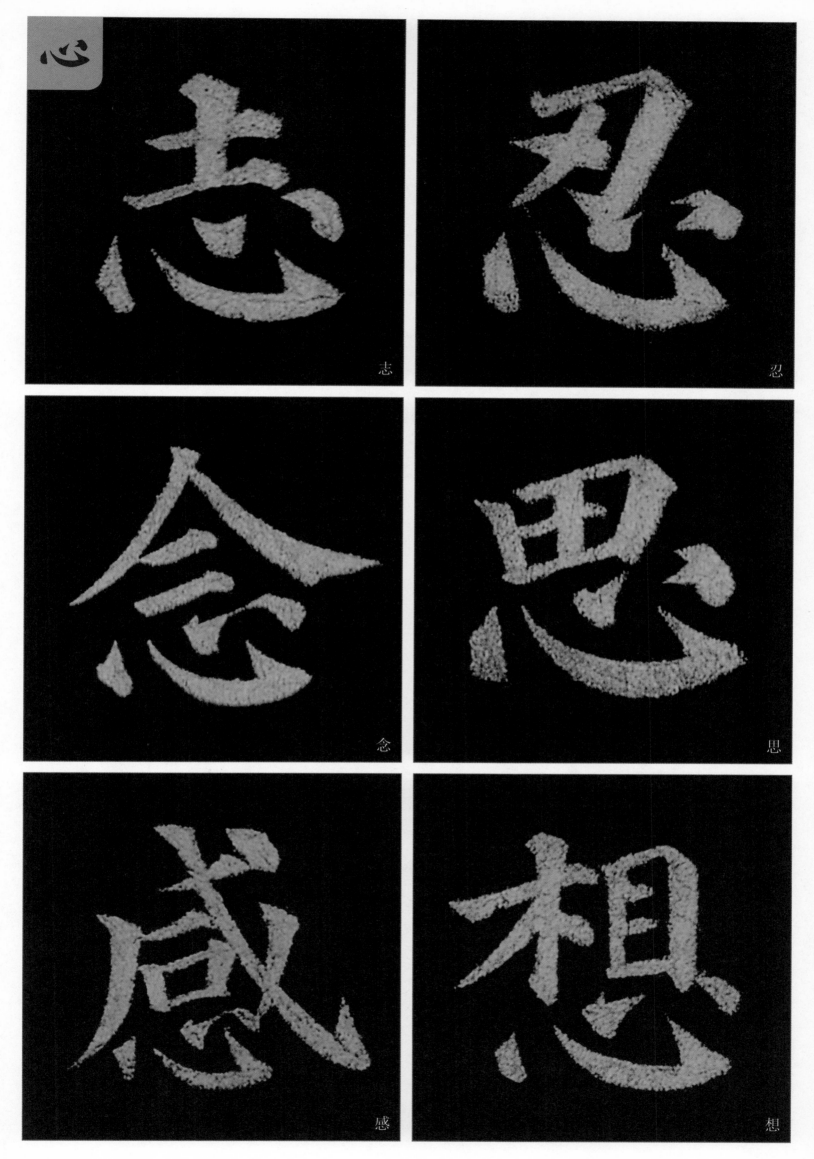

志

忍

念

思

感

想

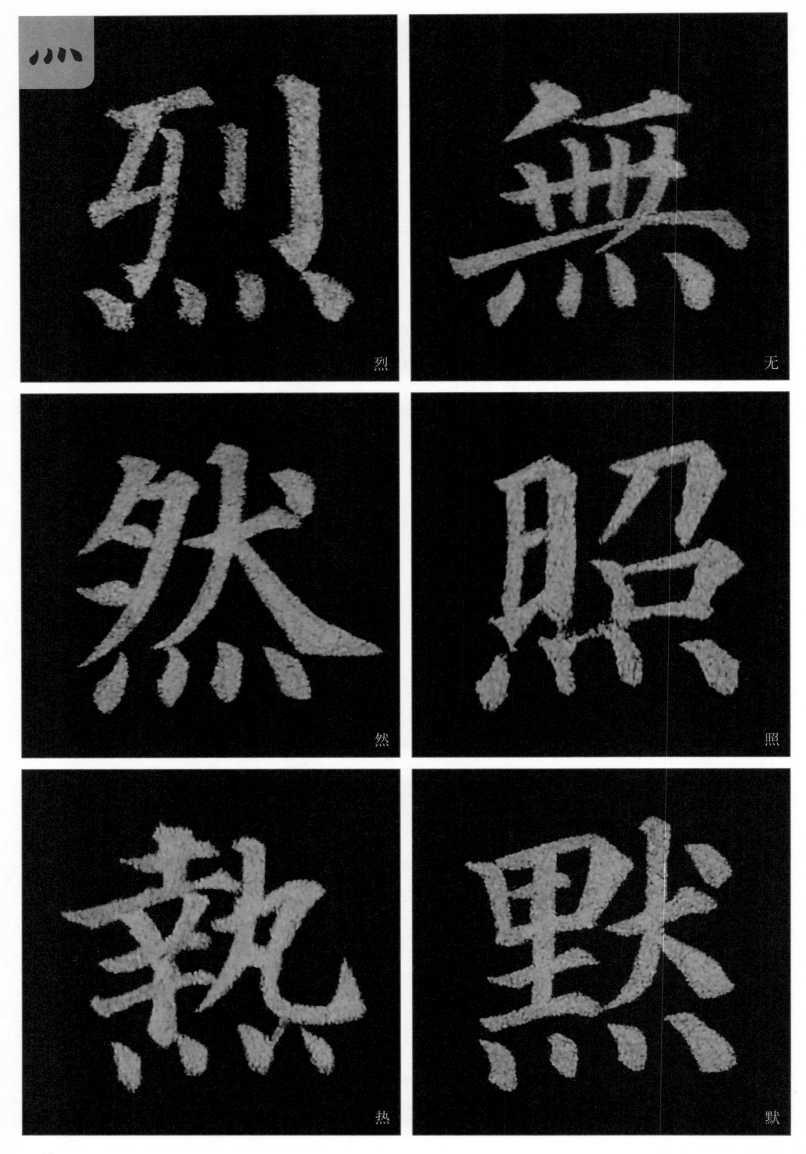

烈

无

然

照

热

默

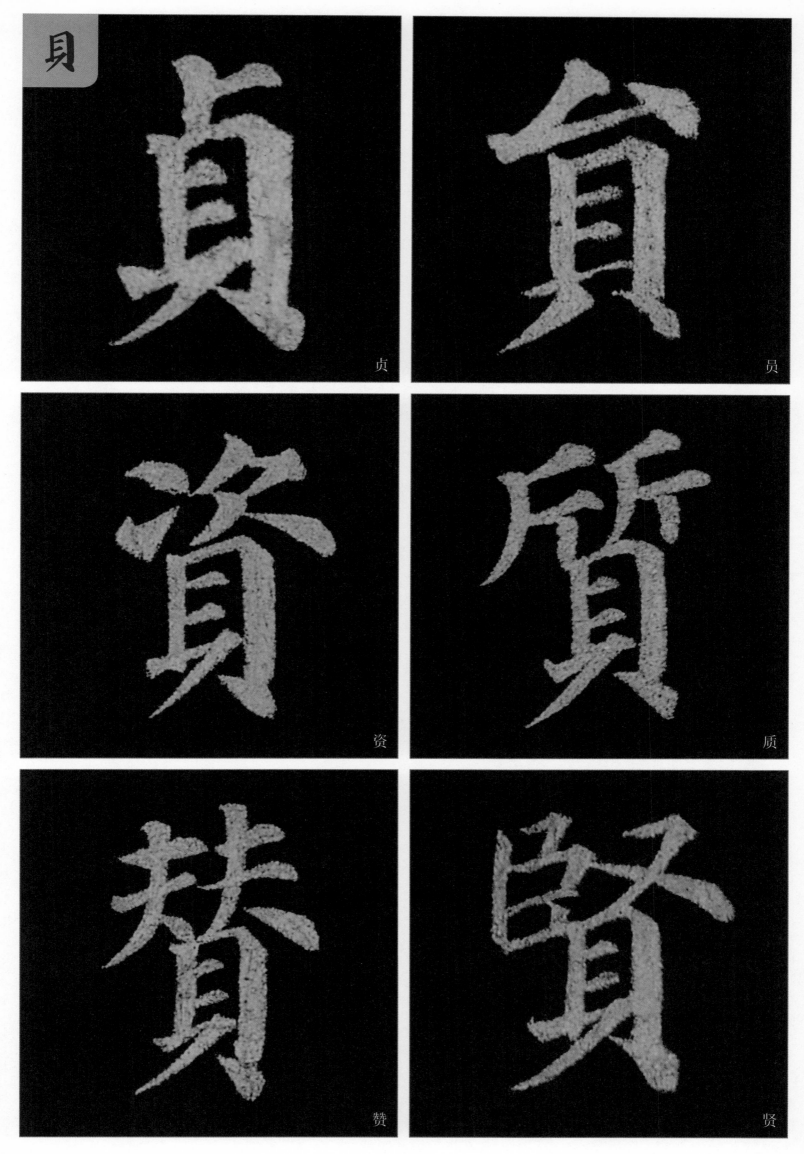

贝

贞

员

资

质

赞

贤

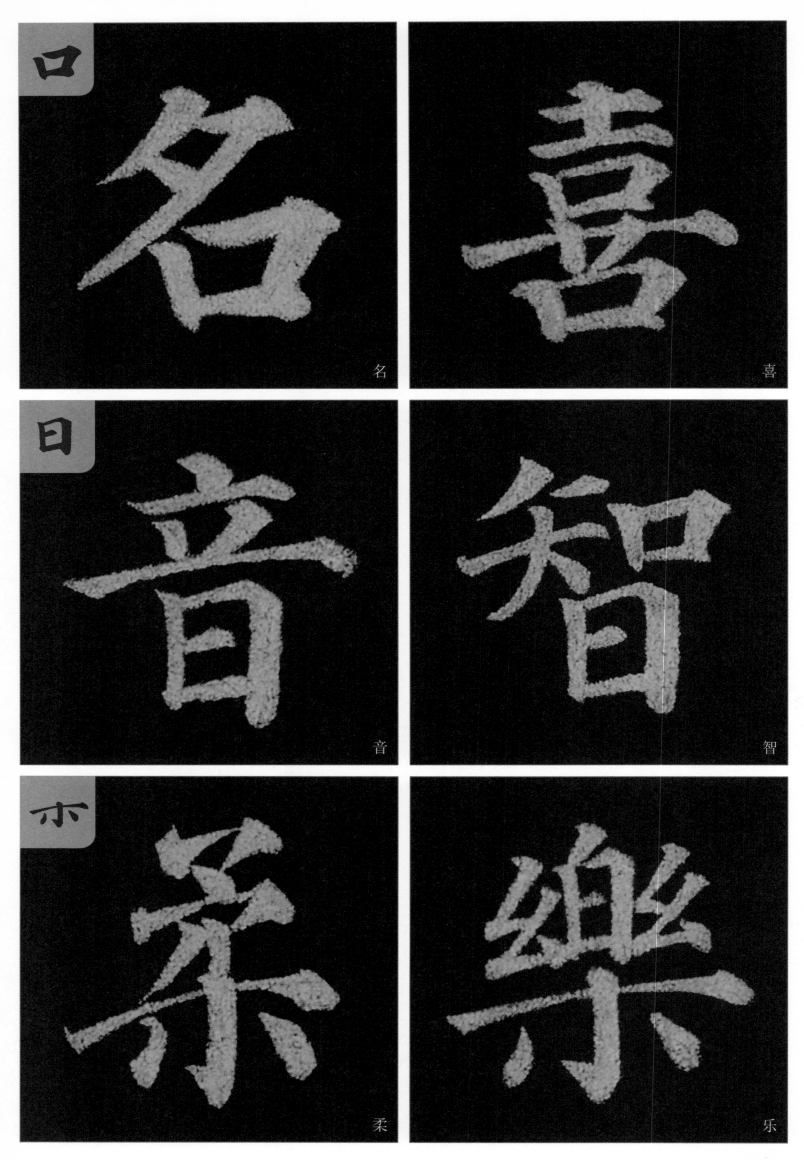

名

喜

音

智

柔

乐

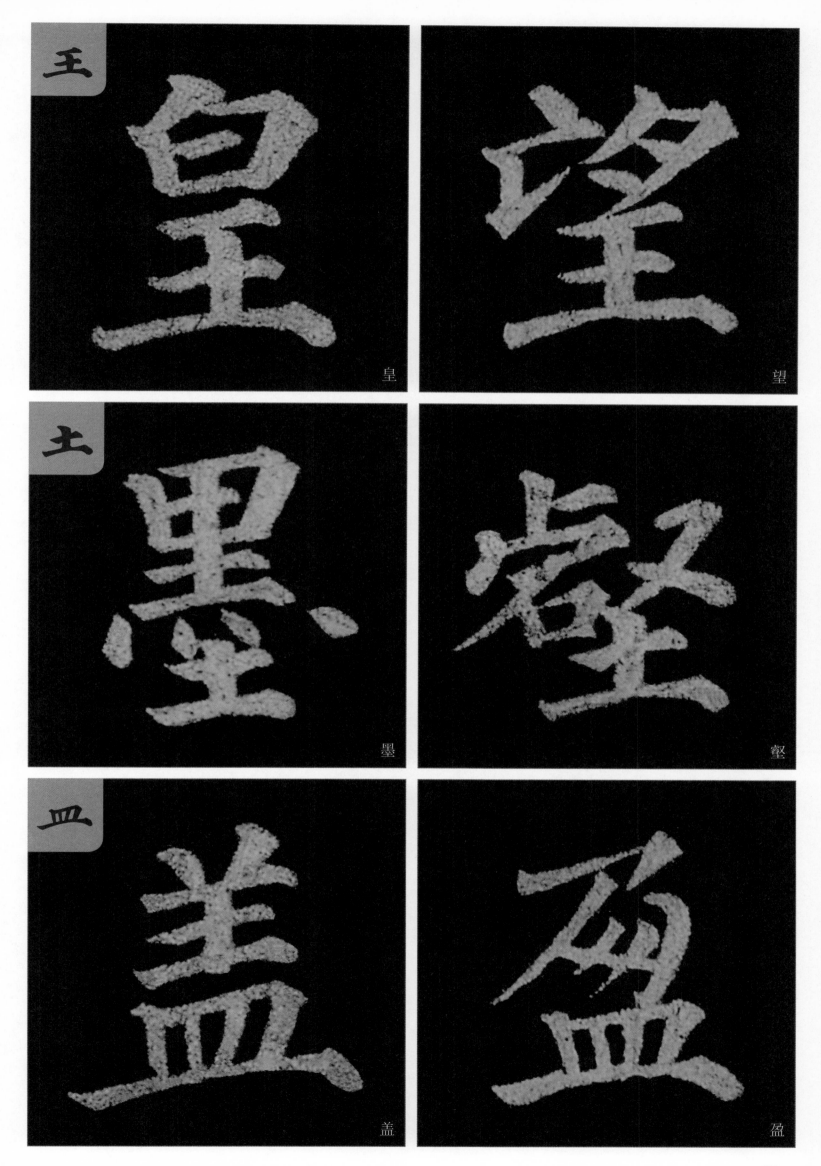

皇

望

墨

壑

盖

盈

巾　帝　常

手　挐　挚

耳　徜　聲

5. 框廓

框廓是指在包围结构的字中，位于字外框的部分。框廓一般横轻竖重，左轻右重，上轻下重。框廓空阔、周正，内部匀称、紧促，整体不闷塞。

广

府

度

庭

唐

广

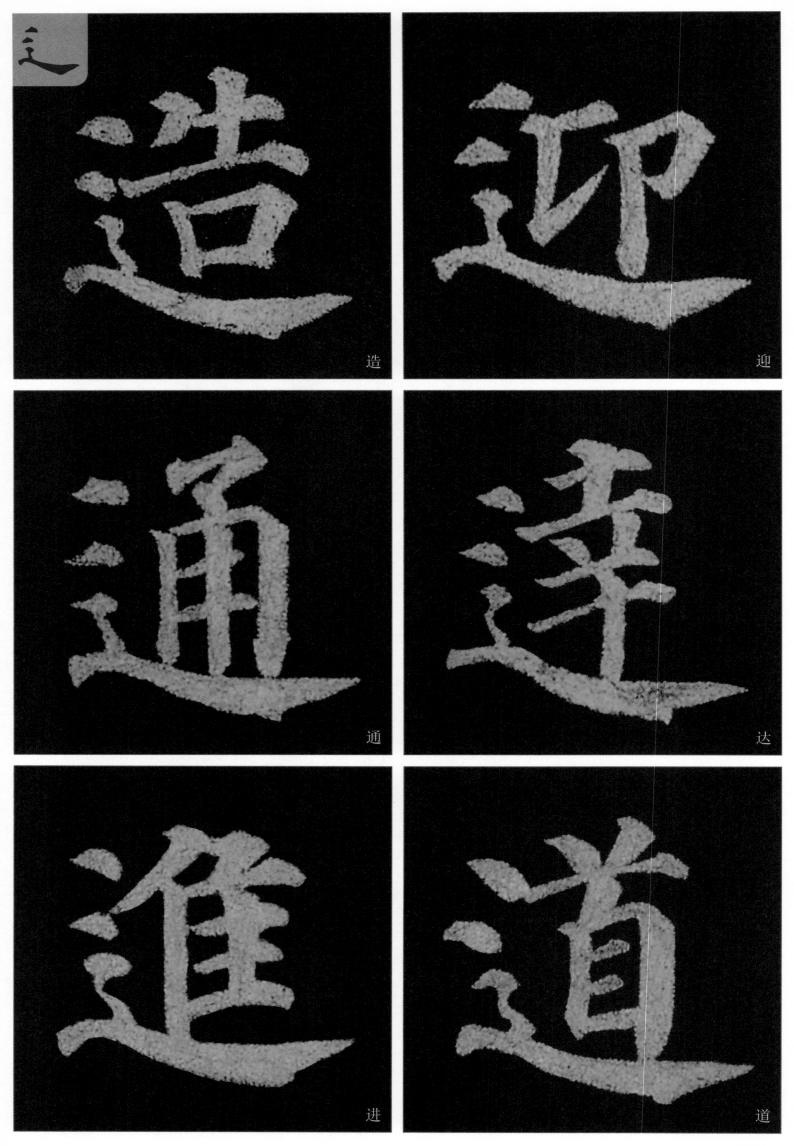

造

迎

通

达

进

道

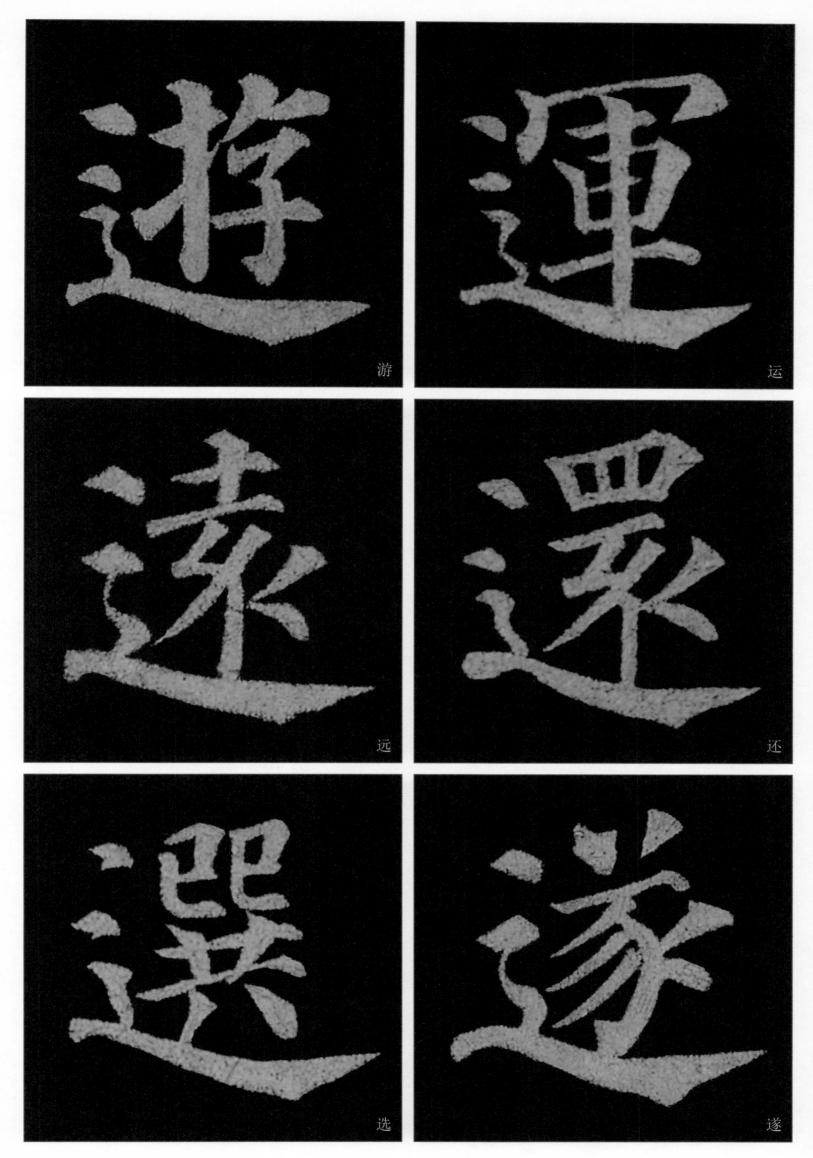

游

运

远

还

选

遂

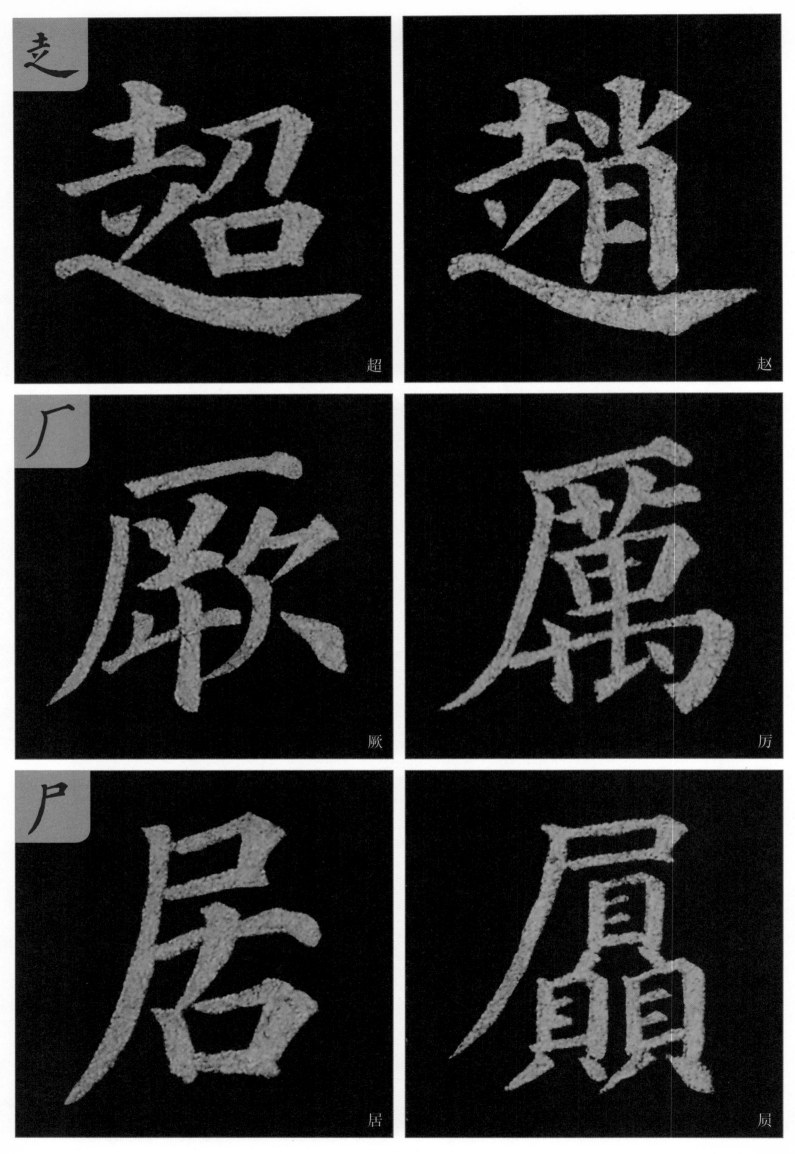

走

超

赵

厂

厥

厉

尸

居

屃

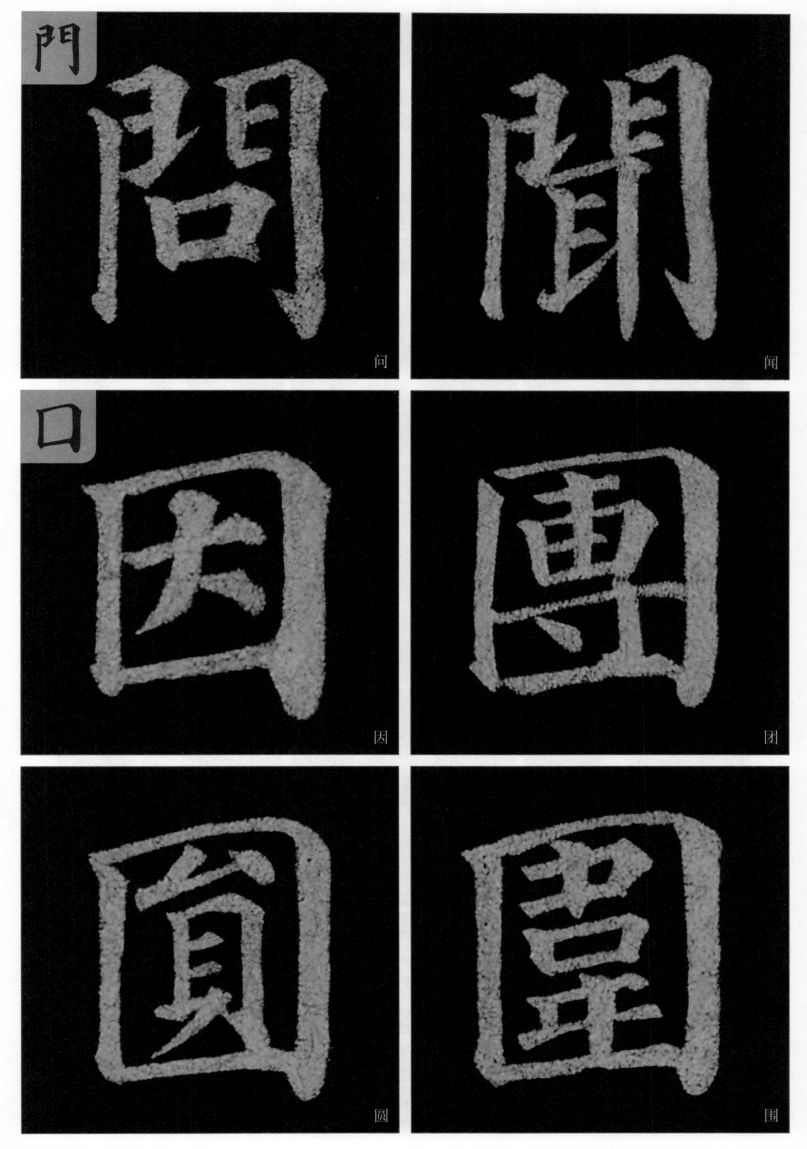

門 問 聞 口 因 團 圓 圍

四、常用例字

　　书写作品需要积字成篇，因此我们整理了部分常用字供大家练习。有些字与今天通行的写法存在差异，临习时不仅要学习基本笔法和结构特征，同时也要了解繁体、异体和规范汉字之间的区别和用途，做到准确使用。

女

乃

水

玄

永

目

以

外

比

此

可

西

舟

伏

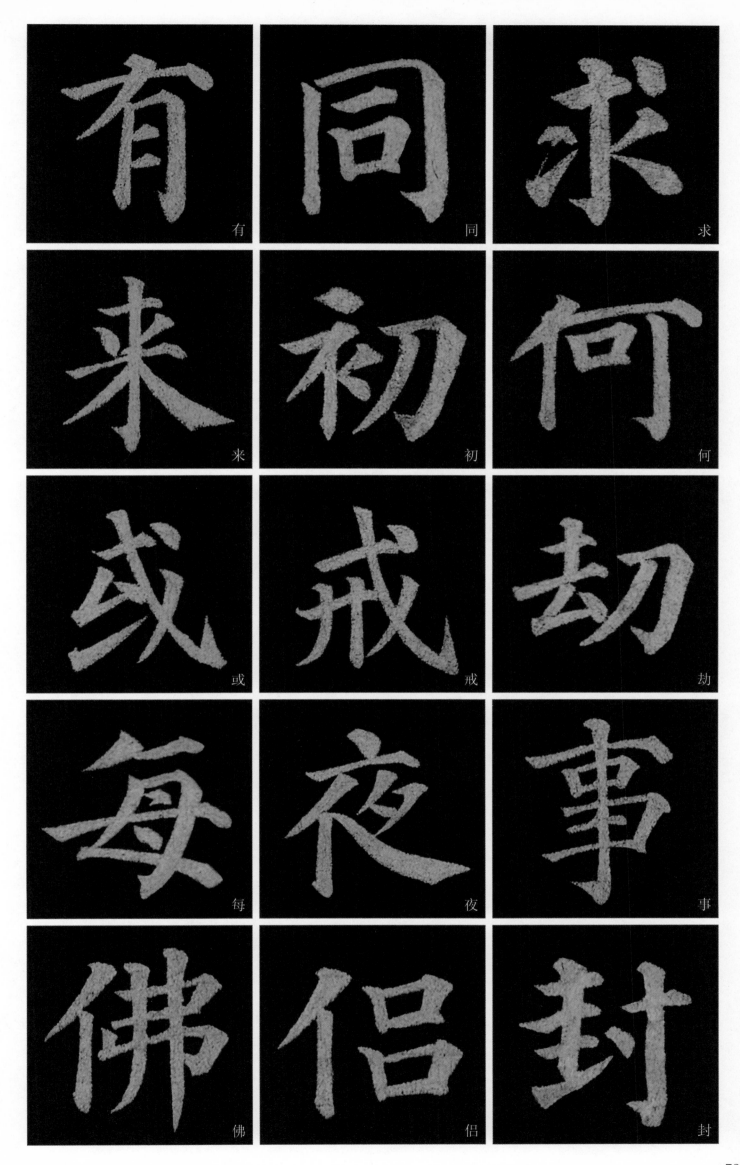

有　同　求

来　初　何

或　戒　劫

每　夜　事

佛　侣　封

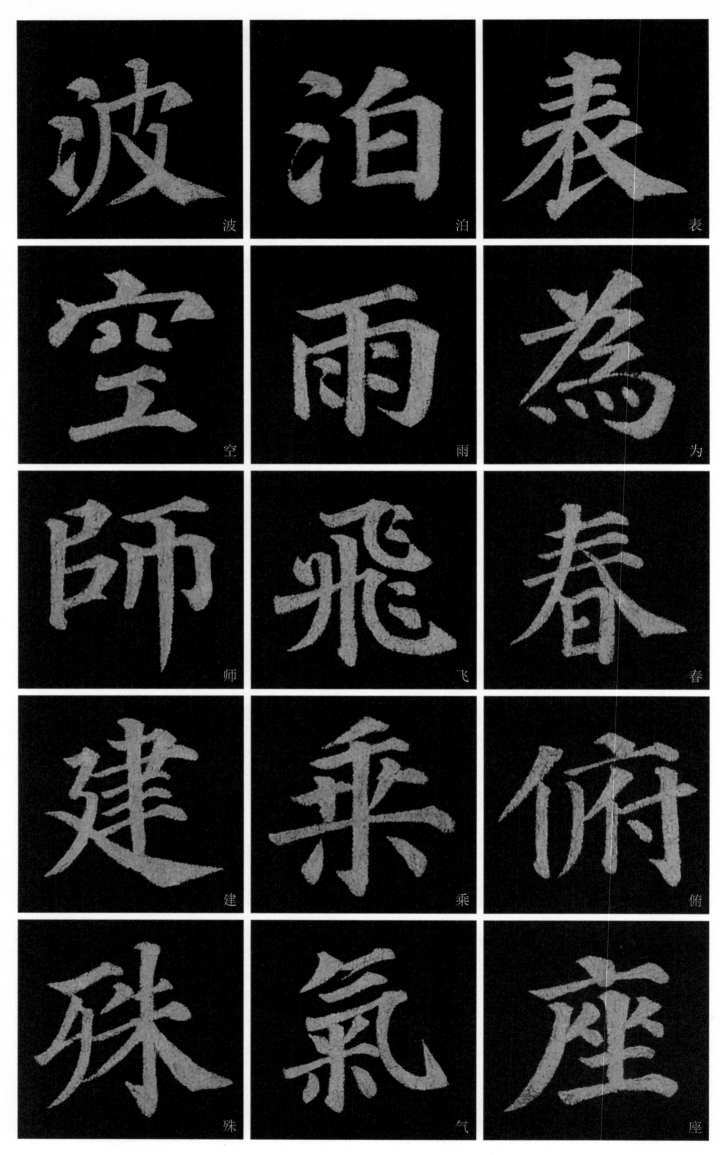

波

空

師

建

殊

泊

雨

飛

乘

氣

表

为

春

俯

座

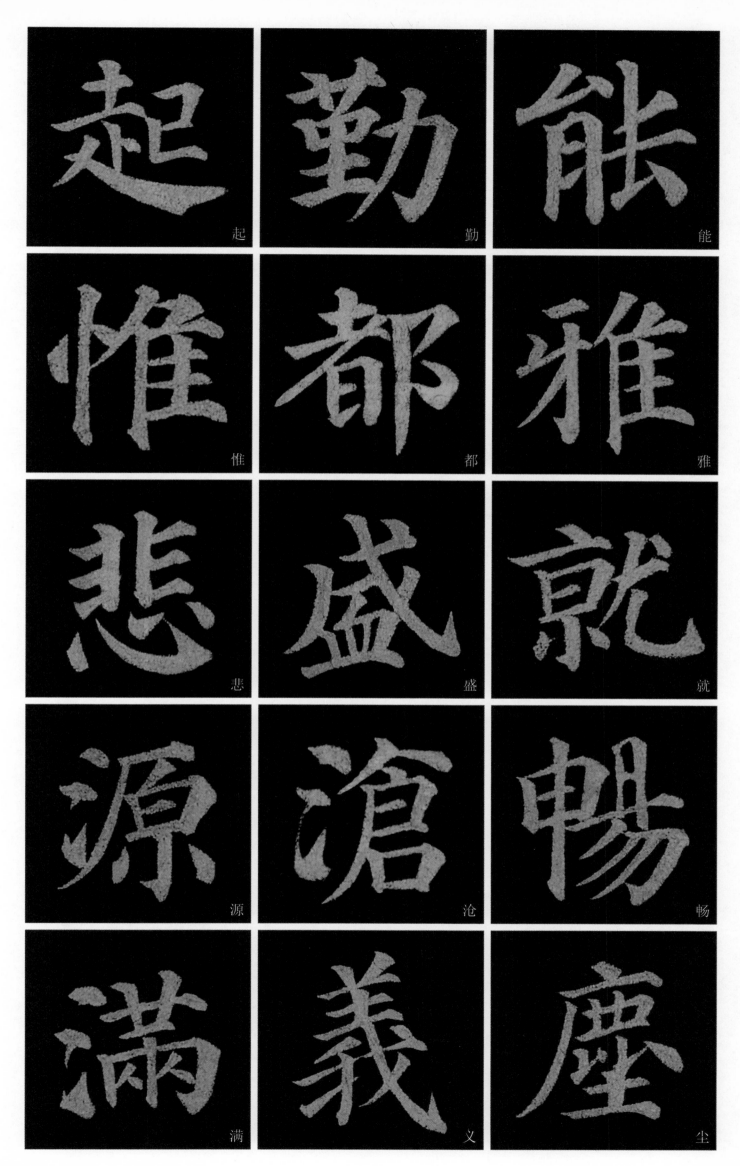

起　勤　能
惟　都　雅
悲　盛　就
源　滄　暢
満　義　塵

75

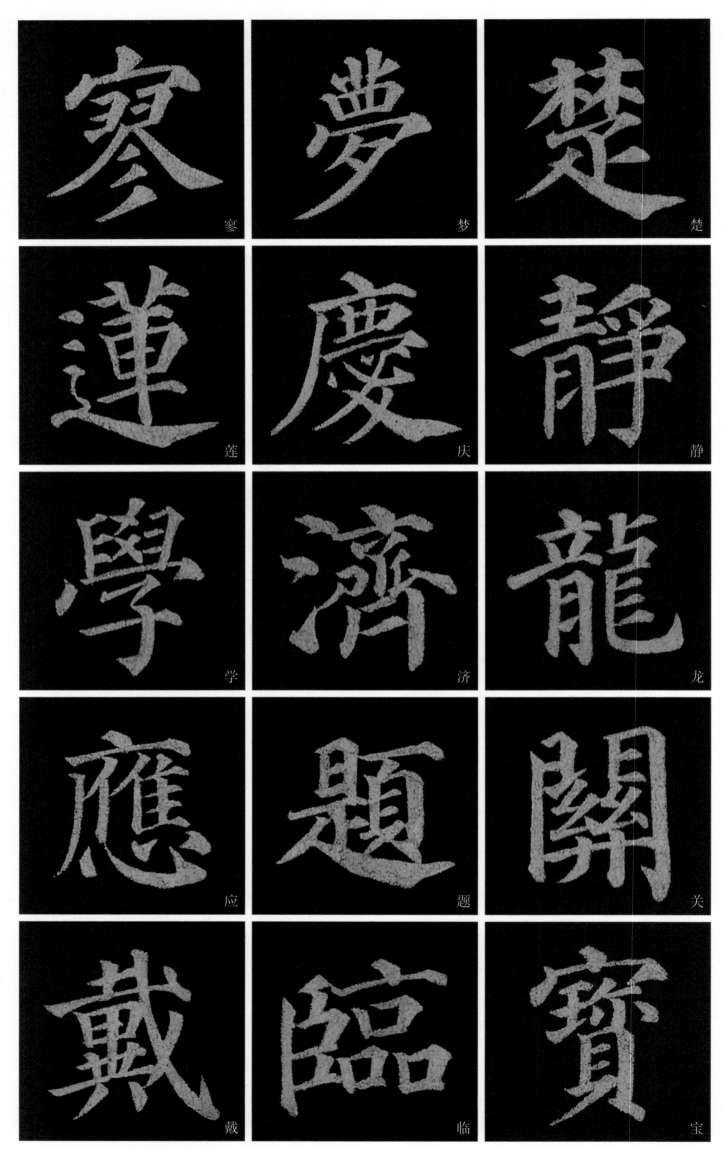

寥　梦　楚

莲　庆　静

学　济　龙

应　题　关

戴　临　宝

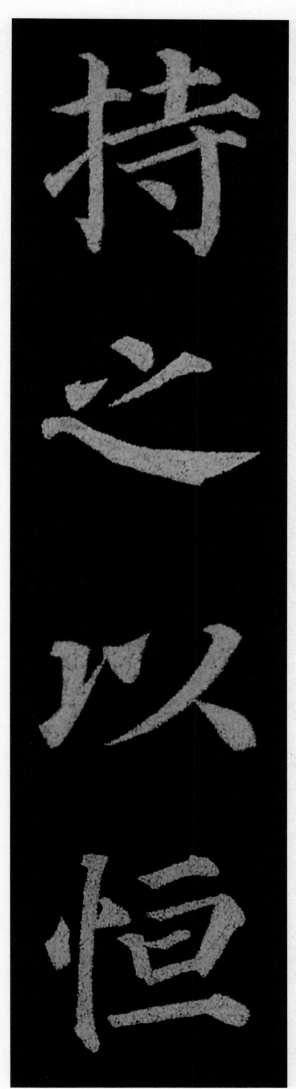

条幅：持之以恒

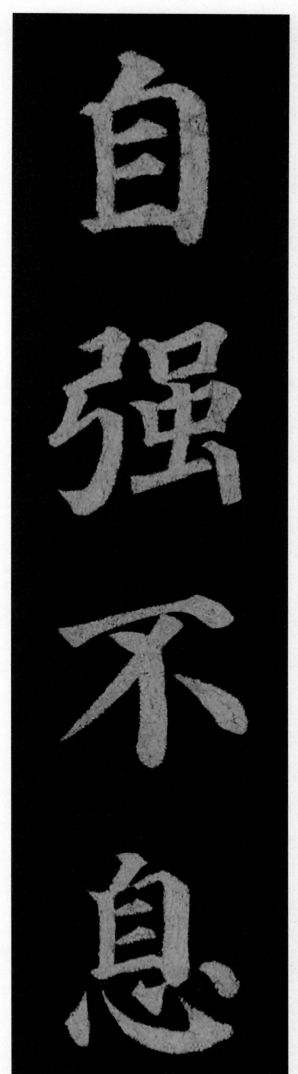

条幅：自强不息

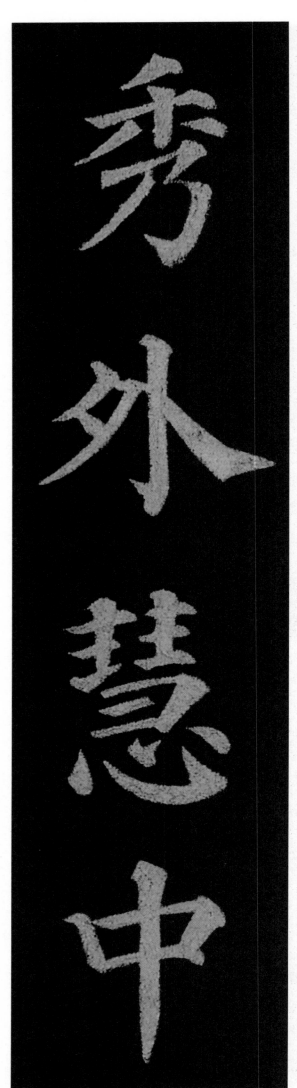

条幅：秀外慧中

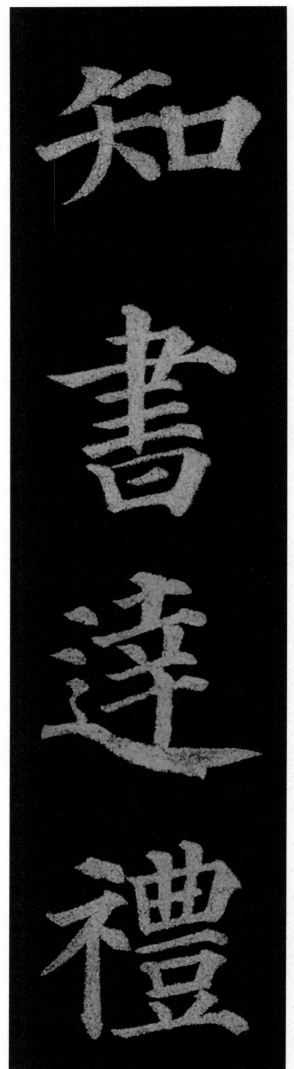

条幅：知书达礼

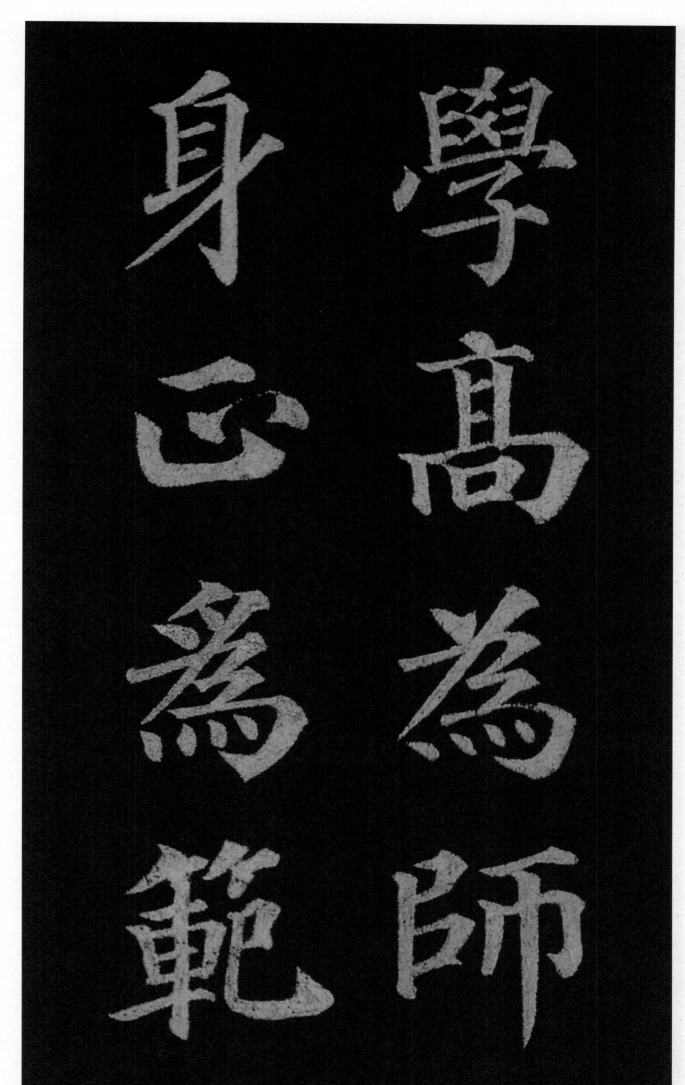

中堂：学高为师　身正为范

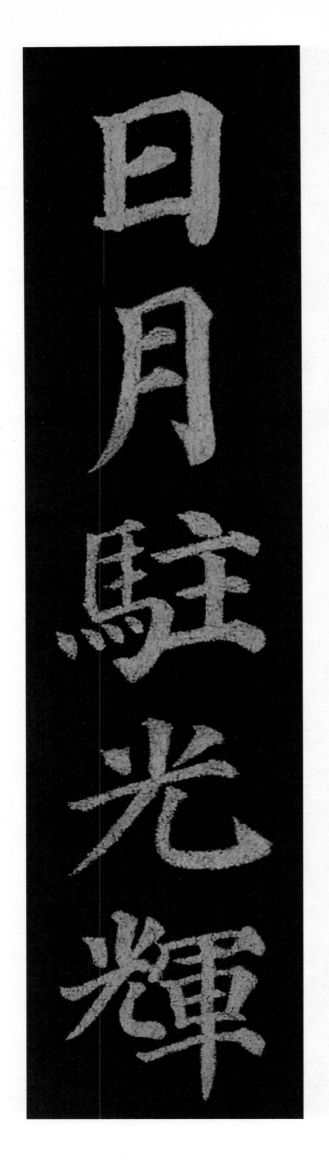

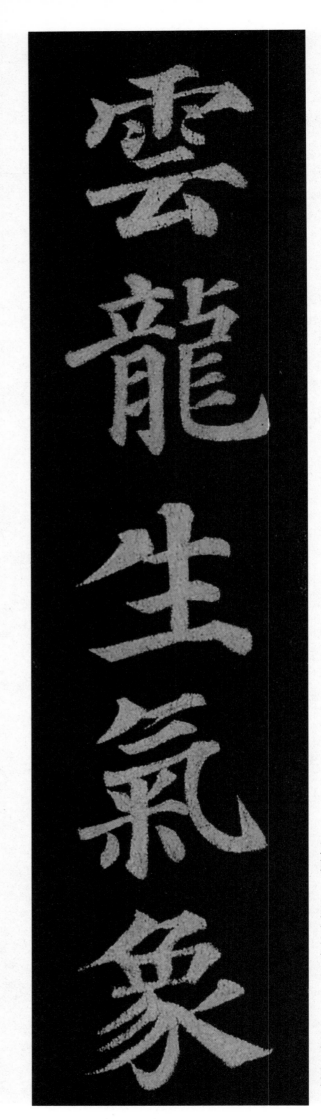

对联：云龙生气象　日月驻光辉